天然コケッコー 3

……くらもちふさこ……

集英社文庫

天然コケッコー **■3■** もくじ

天然コケッコー
scene13 ·············· 5

scene14 ·············· 45

scene15 ·············· 89

scene16 ·············· 127

scene17 ·············· 163

scene18 ·············· 203

scene19 ·············· 243

scene20 ·············· 281

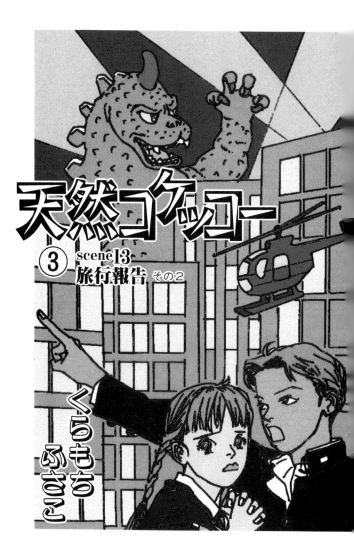

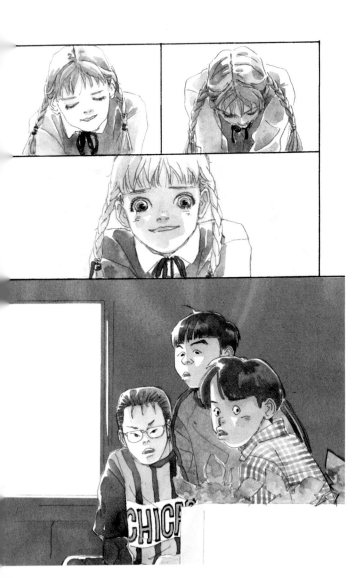

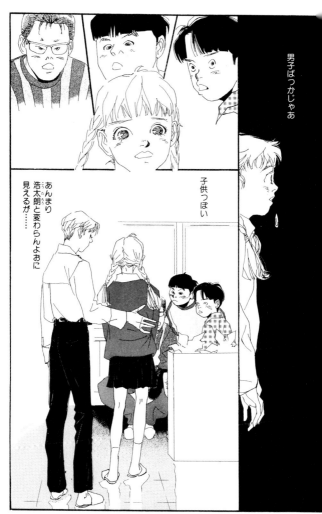

男子ばっかじゃあ

子供っぽい

あんまり浩太朗(こうたろう)と変わらんよおに見えるが……

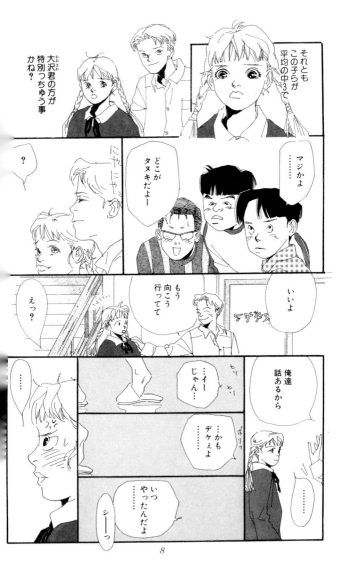

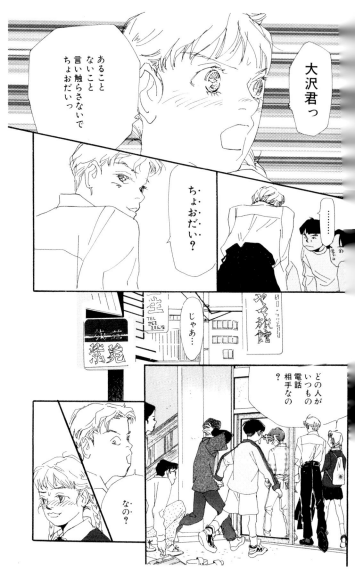

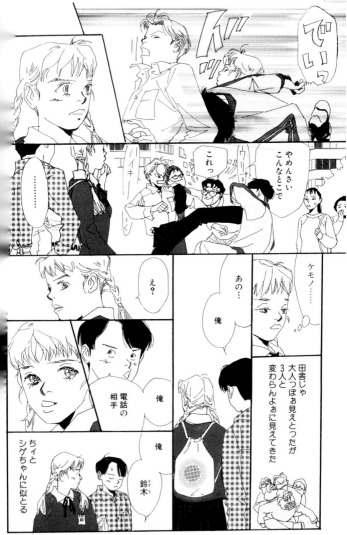

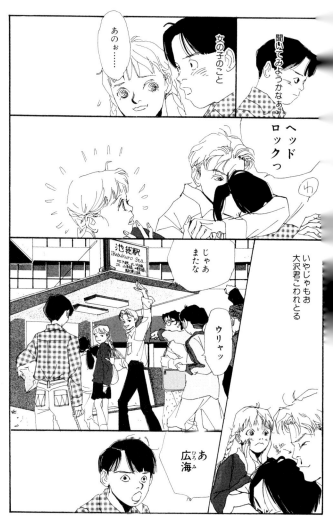

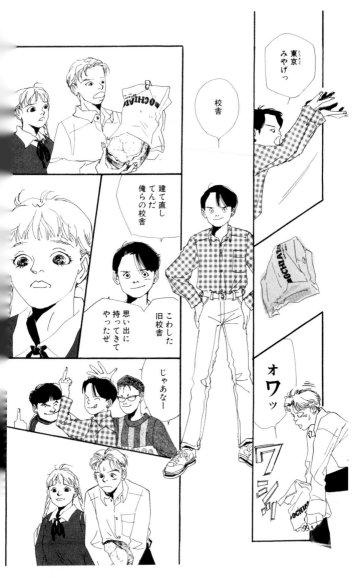

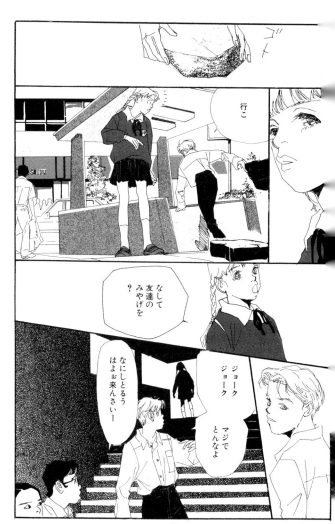

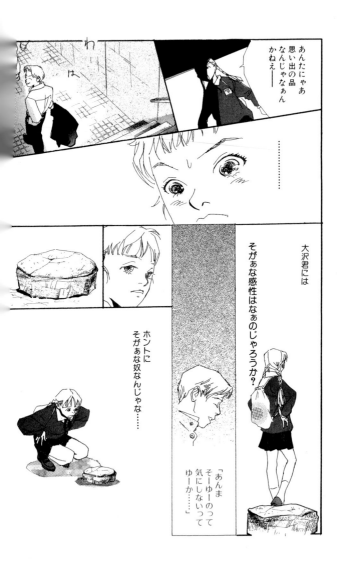

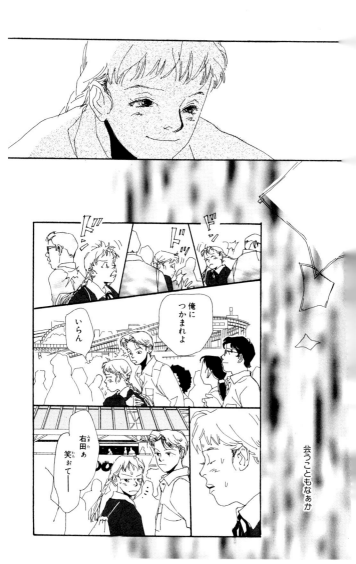

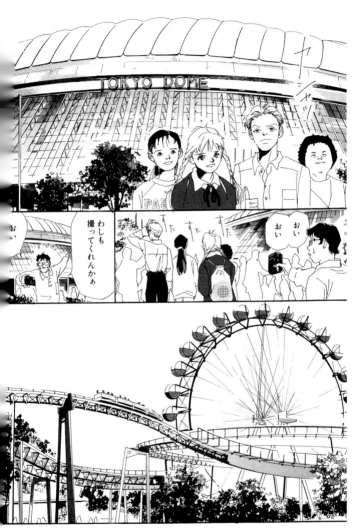

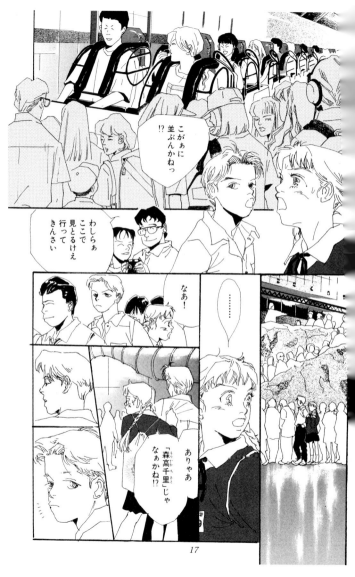

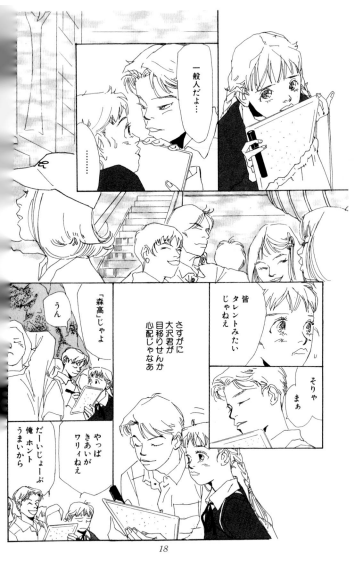

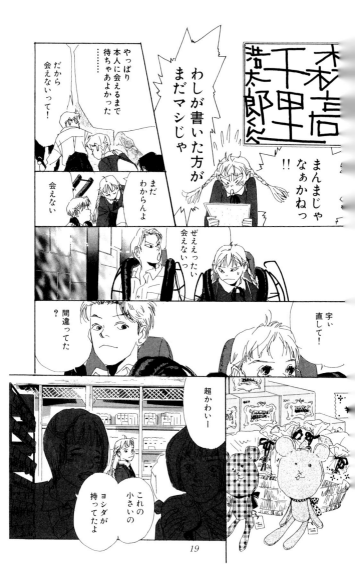

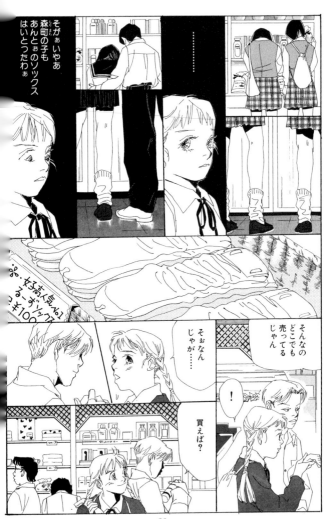

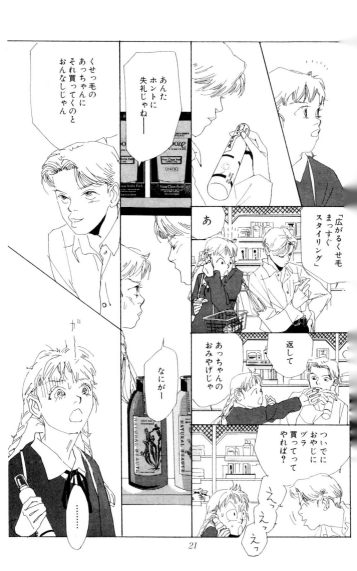

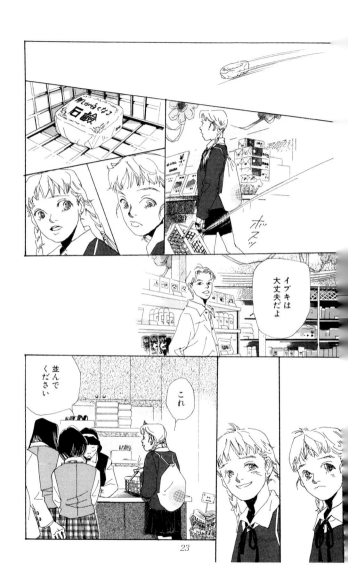

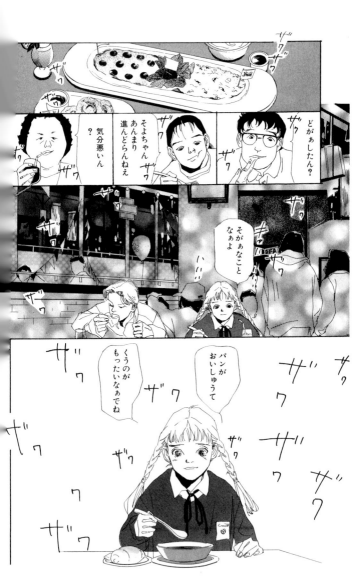

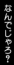

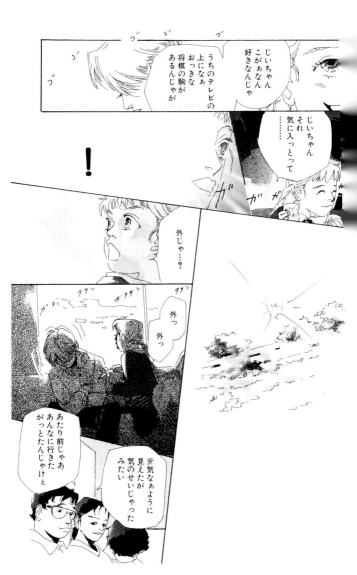

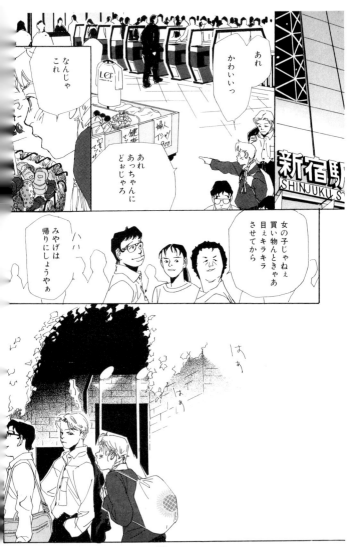

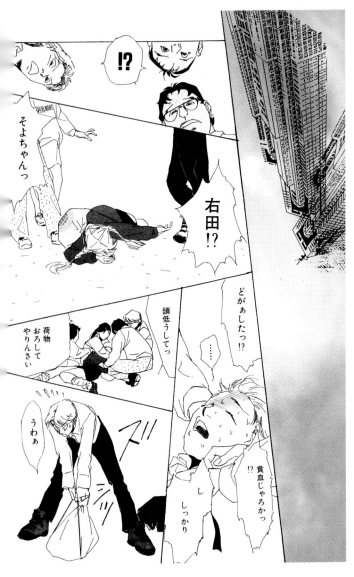

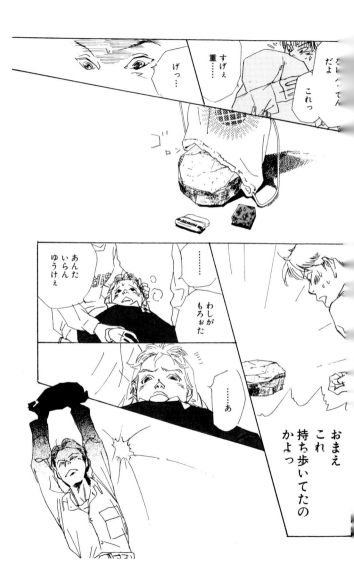

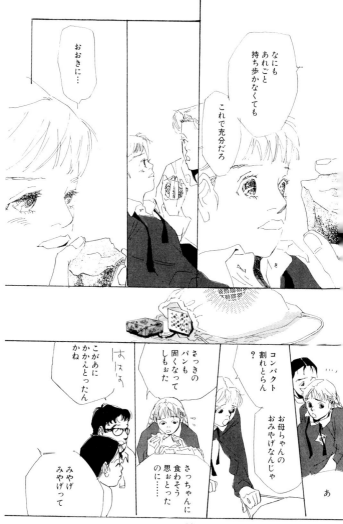

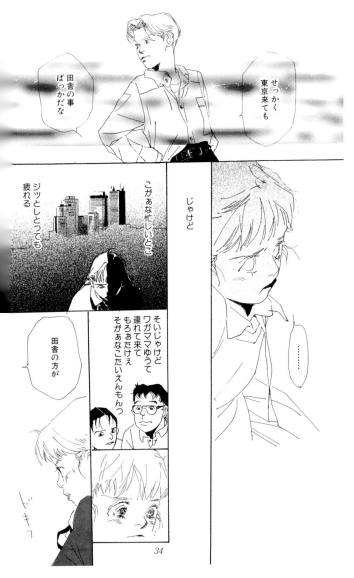

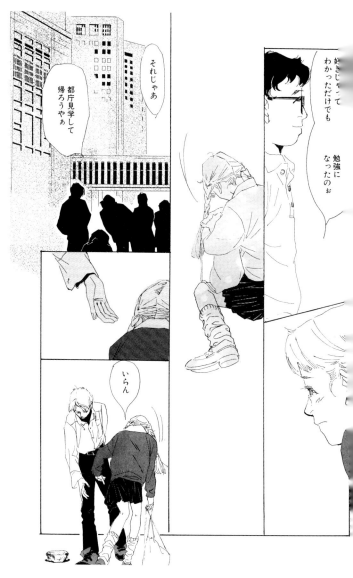

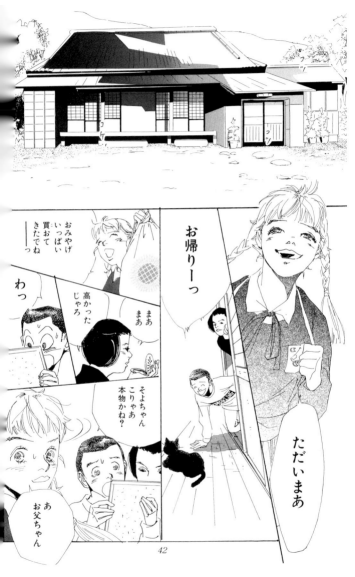

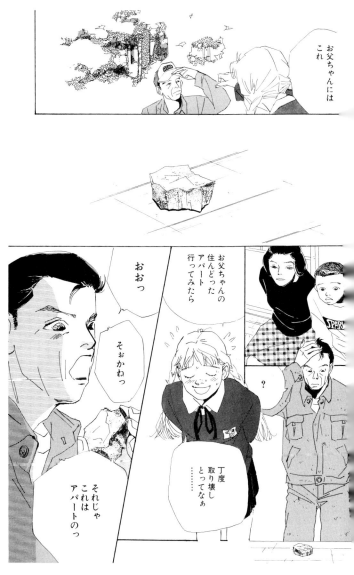

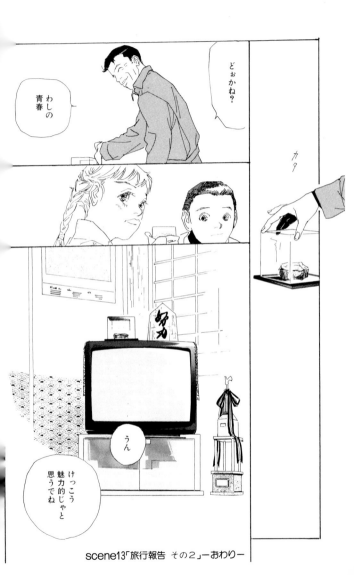

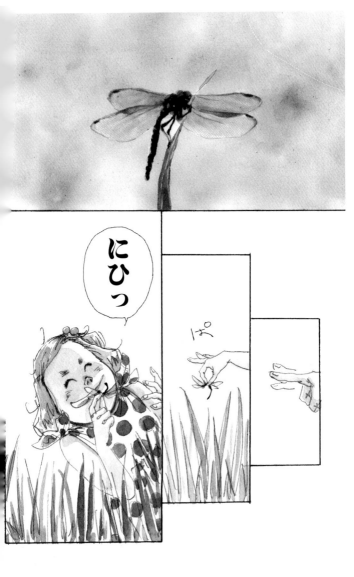

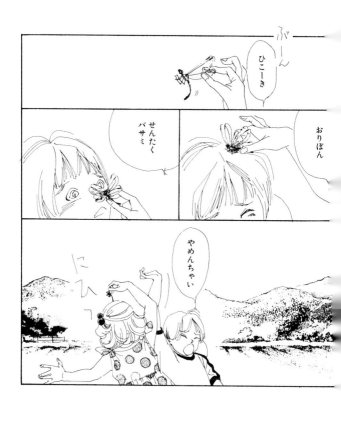

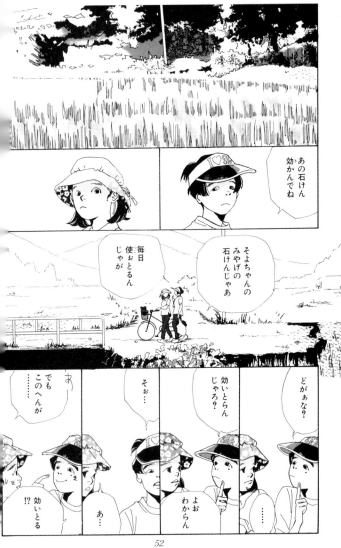

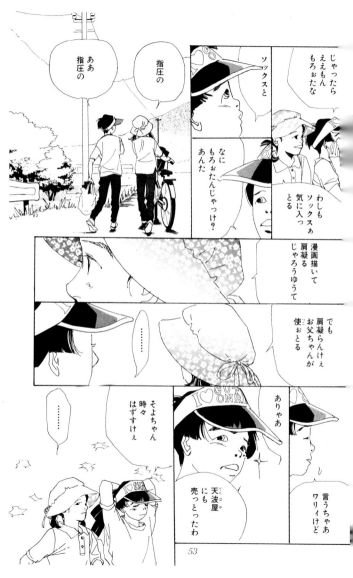

実は
今日 この村で
大事件が起きる事を
まだ誰も知らない

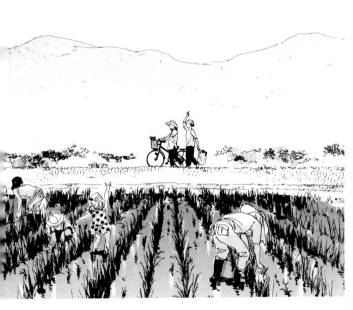

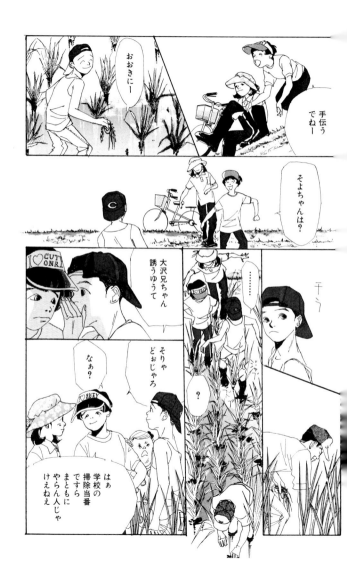

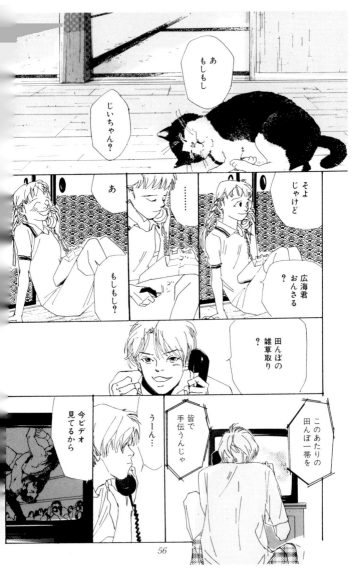

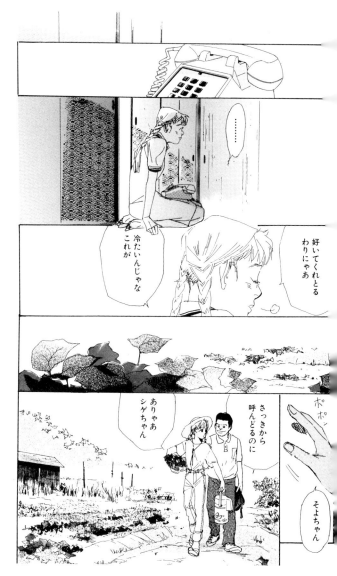

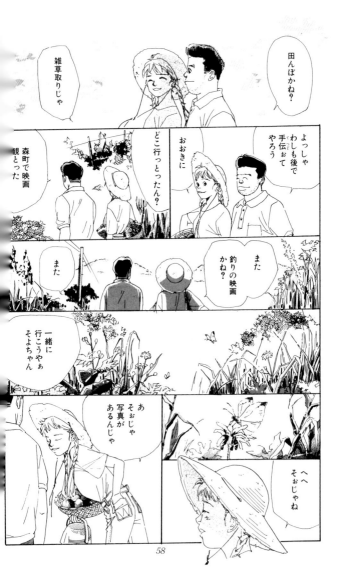

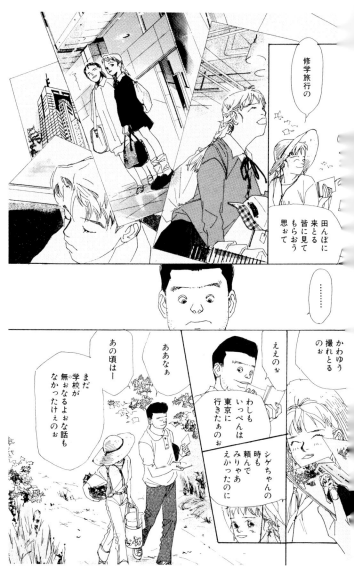

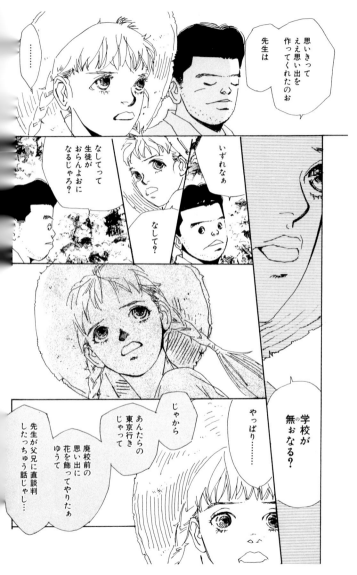

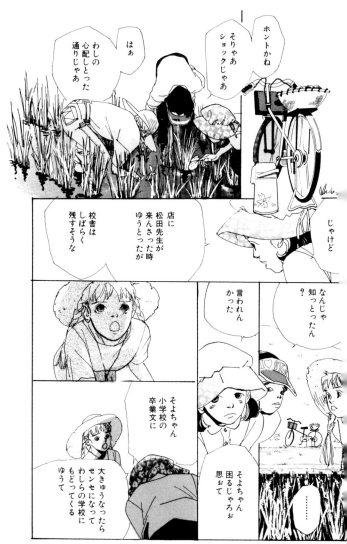

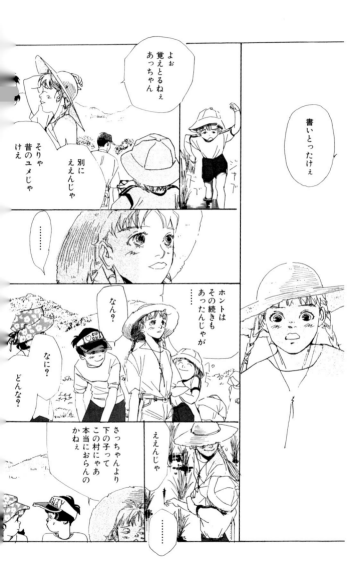

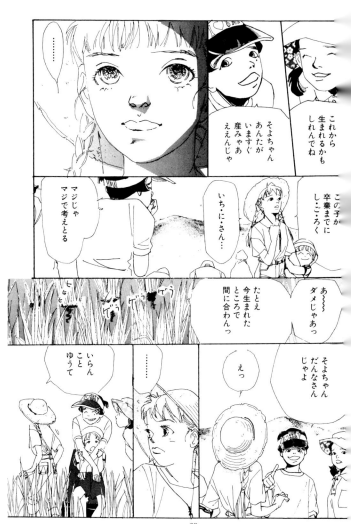

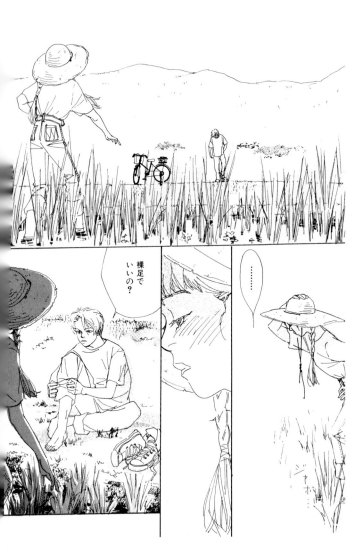

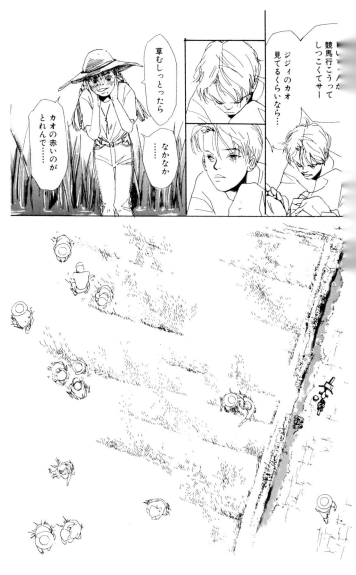

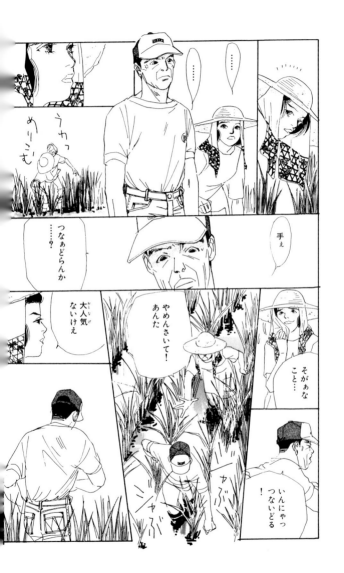

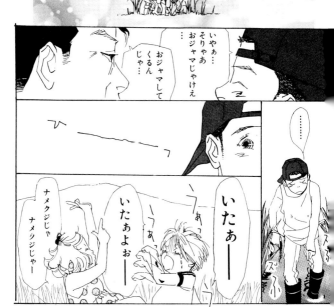

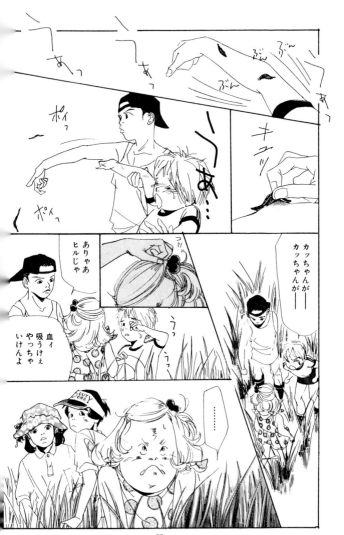

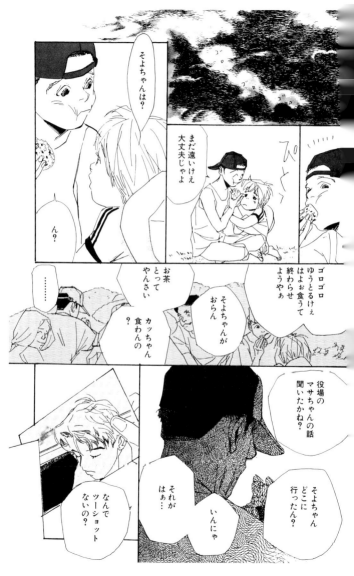

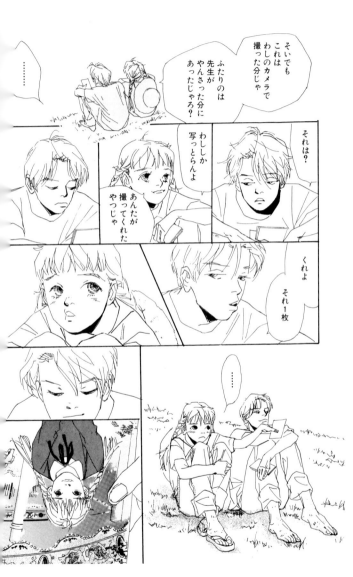

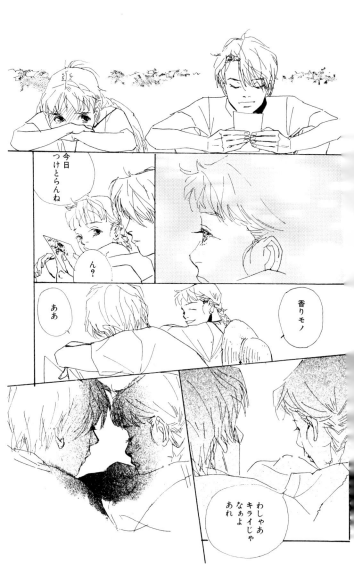

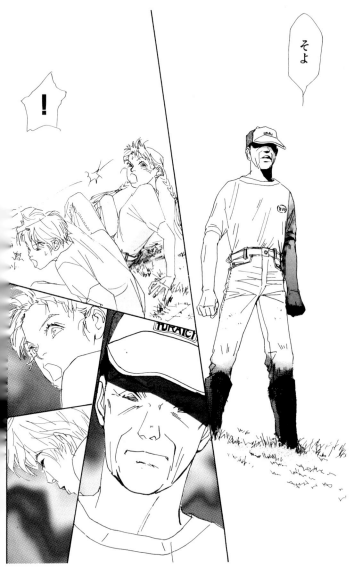

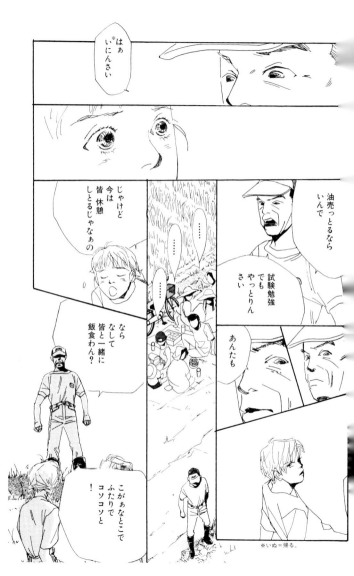

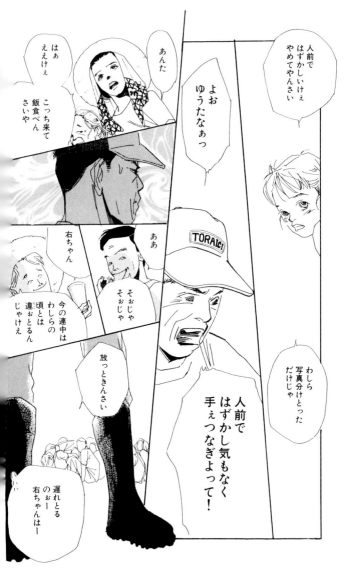

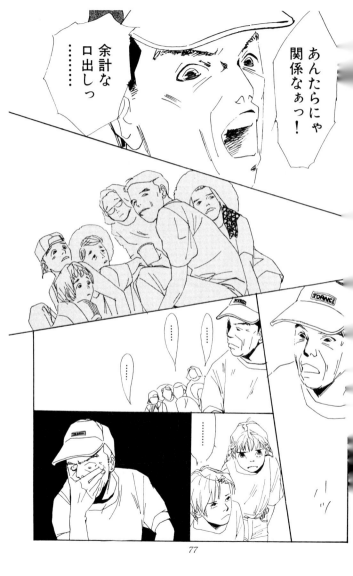

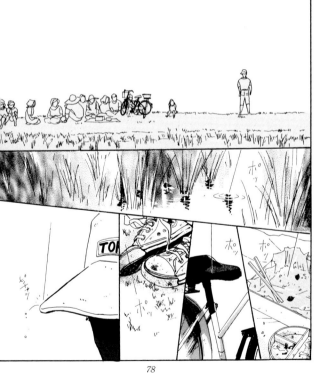

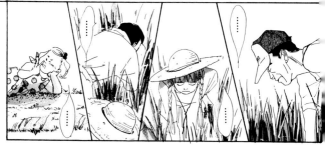

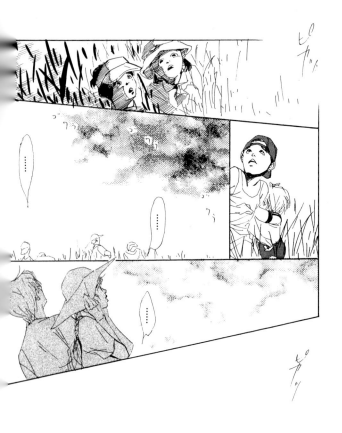

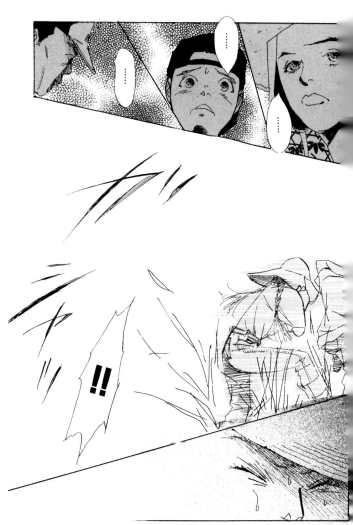

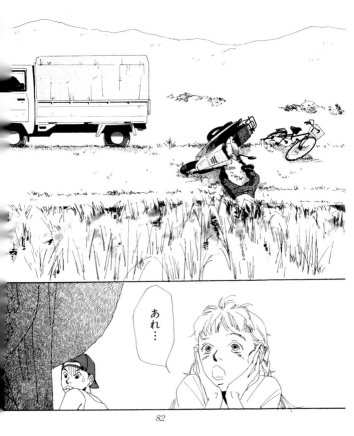

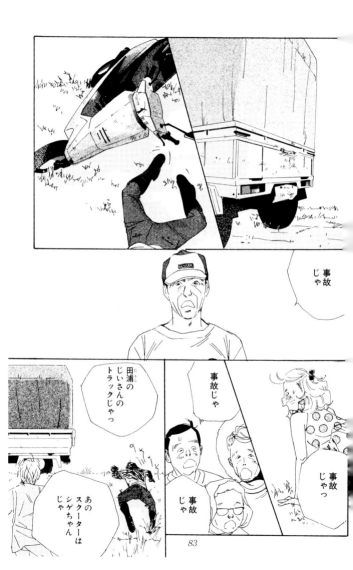

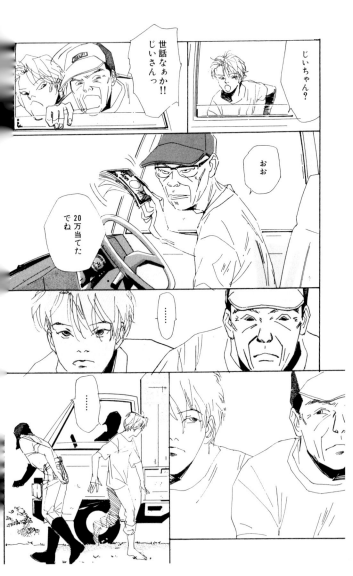

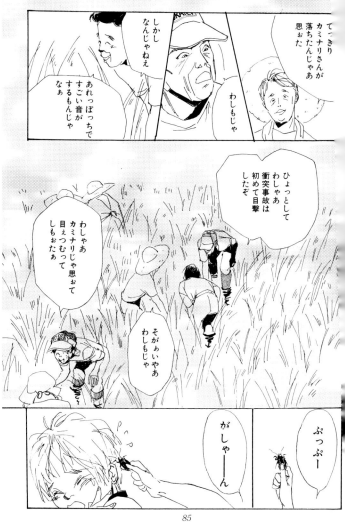

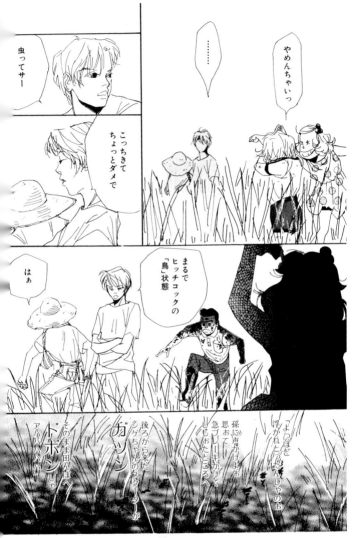

この日の大・事・件・で2週間は持ちきりという平和な村である

scene14「オン・サンデー」ーおわりー

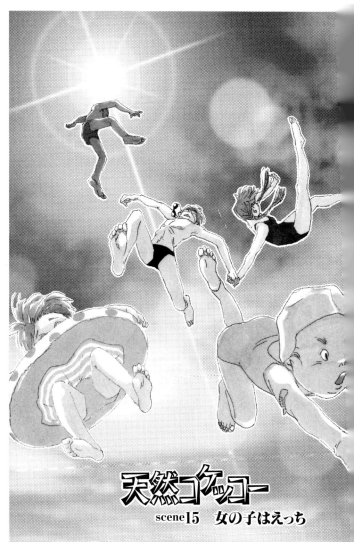

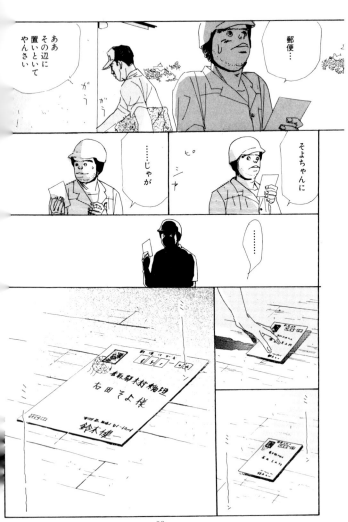

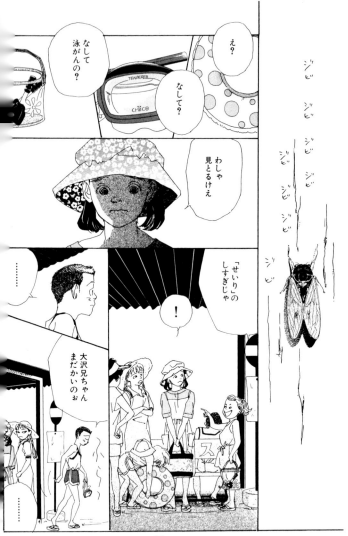

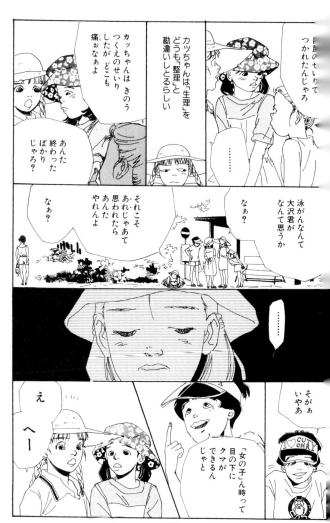

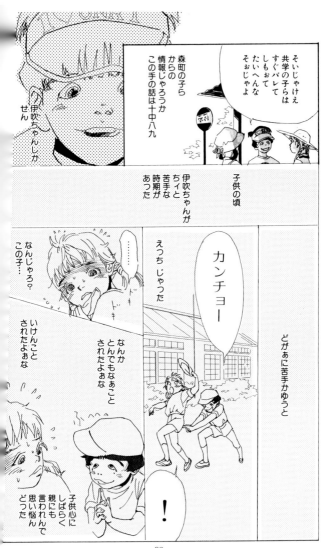

覚えてきたのか

その奇っ怪な行動に
(わしにはそう見えた)

まったく
悪びれずそれを
続ける
伊吹ちゃんが

※しばらく
ほいしゅうて
ならんかった

※ほいしい＝こわい。

さすがに
小学校も
高学年に
なりゃあ

自然に
やめて
しもぅた
もんの

気がつきゃあ
Y談に
目覚めとって

あっちゃんは
純情
なんじゃけぇ

やめんちゃい

え？
あっちゃんか？

ほぉ？

そがぁじゃろか
ねぇ？
あっちゃんほー

……

……

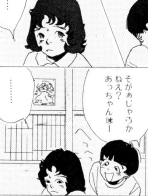

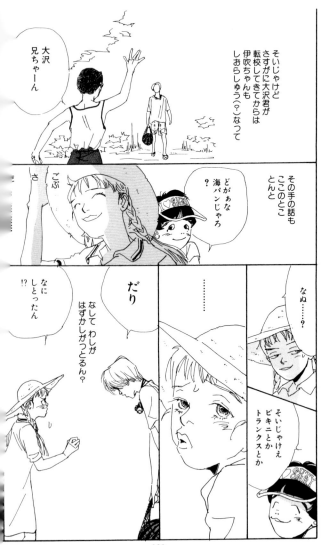

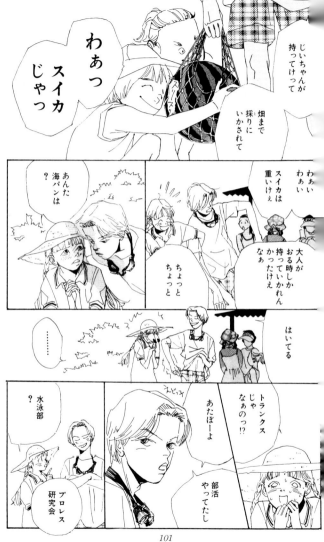

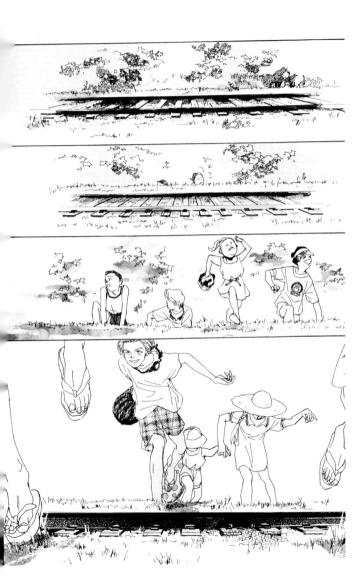

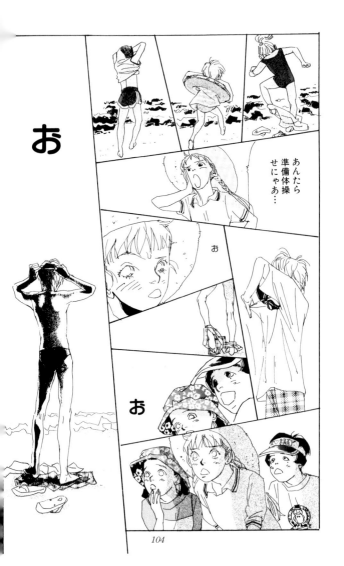

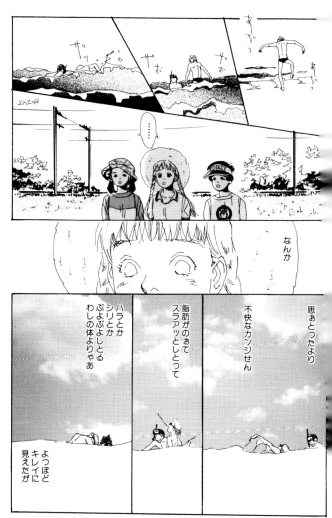

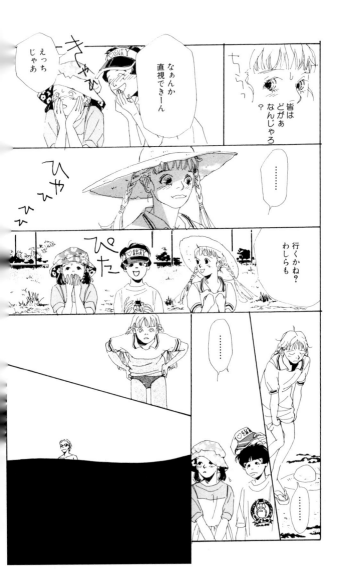

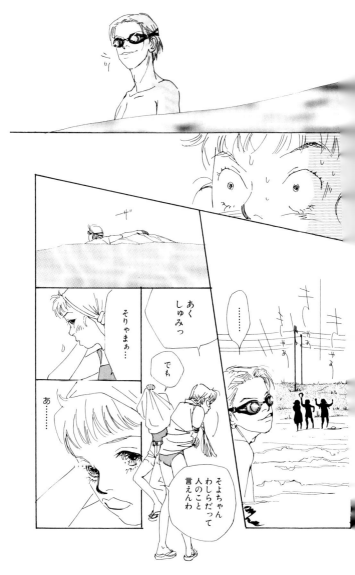

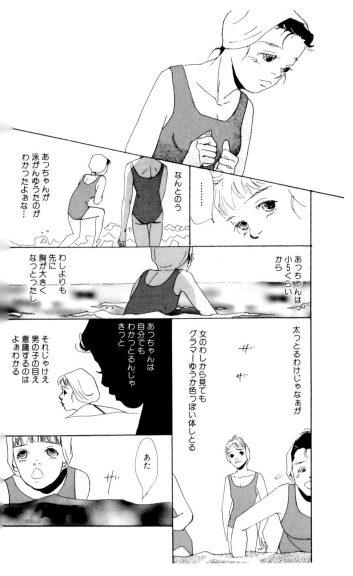

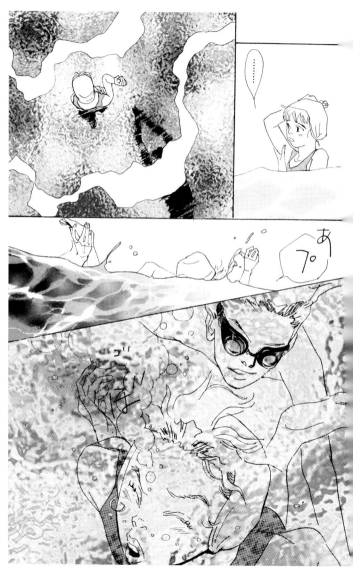

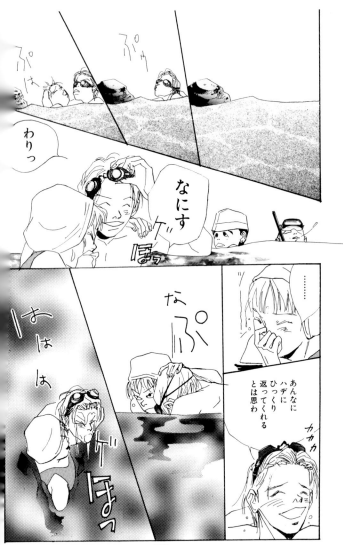

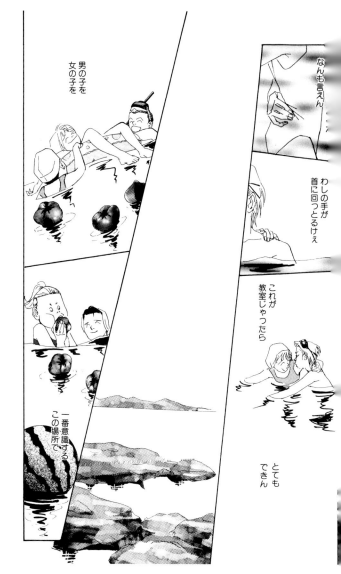

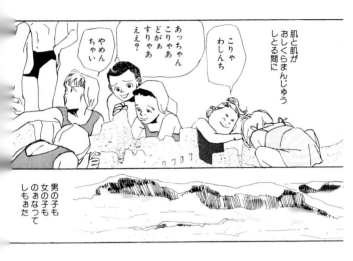

海って
なにかと
都合がええ

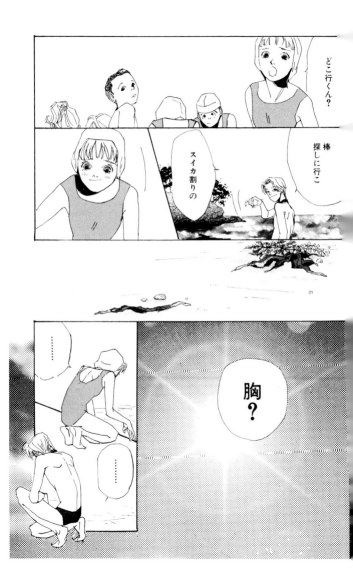

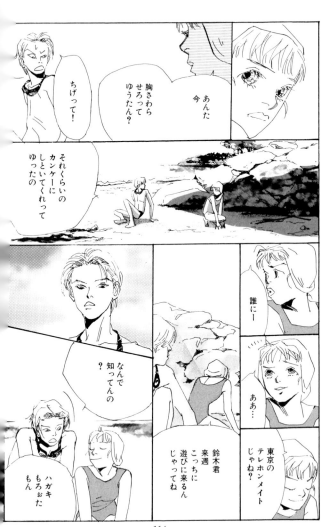

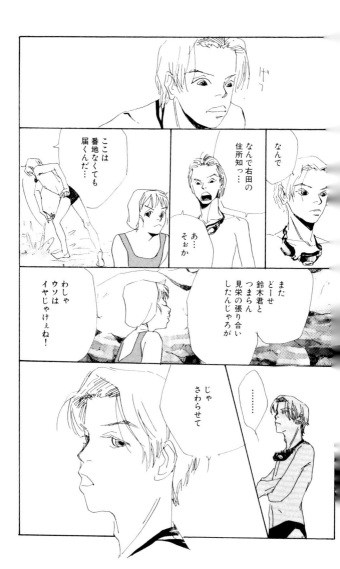

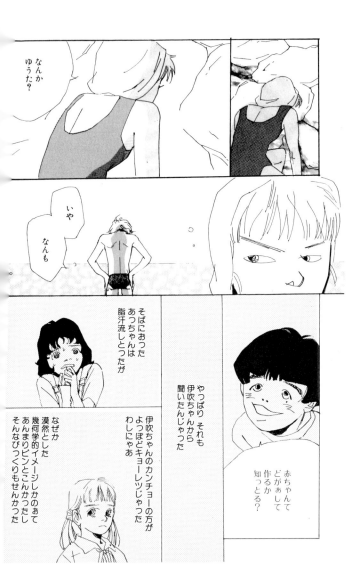

「なんか
めんど
くさそう」

そう
思ぉとったの
覚えとるし

今も
基本的にゃあ
変わっとらん

海は

そこまで
あもぉはなあのじゃ
(甘)

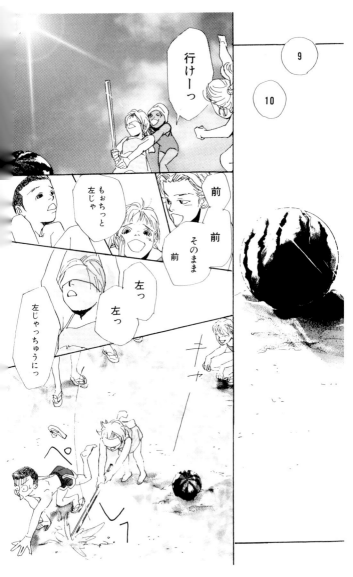

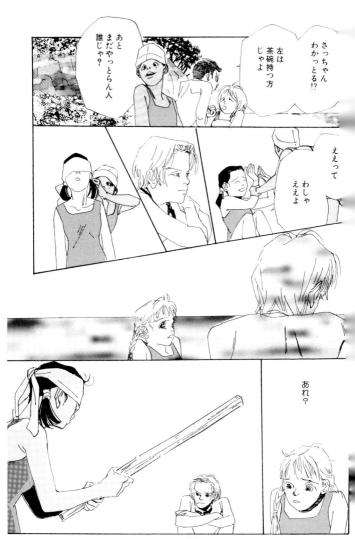

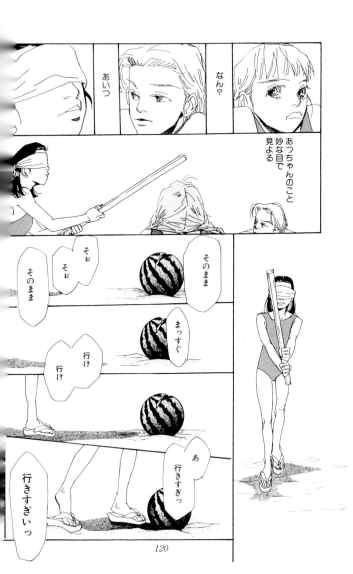

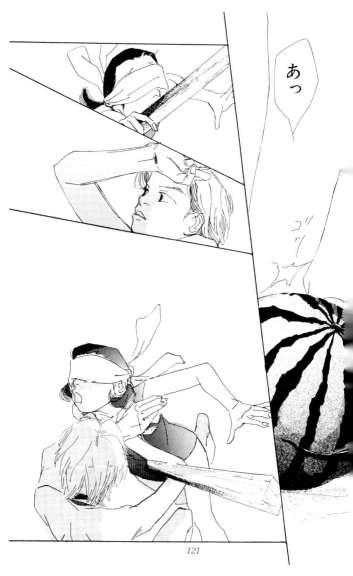

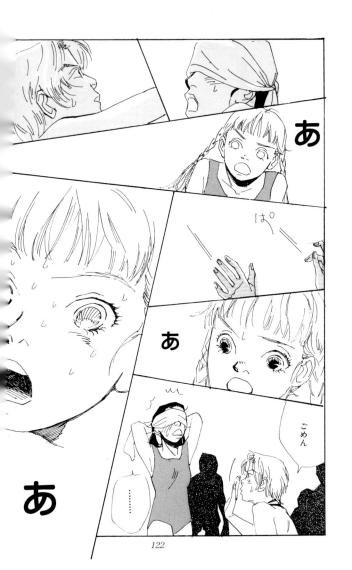

さわった───っ！！！

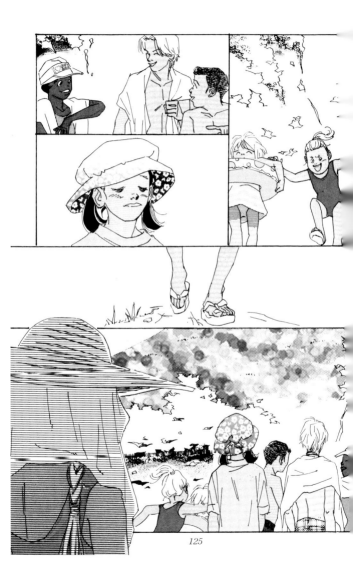

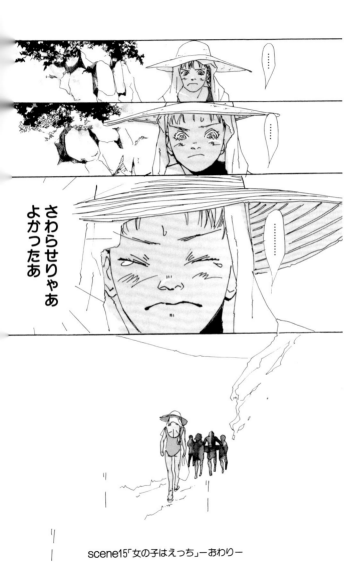

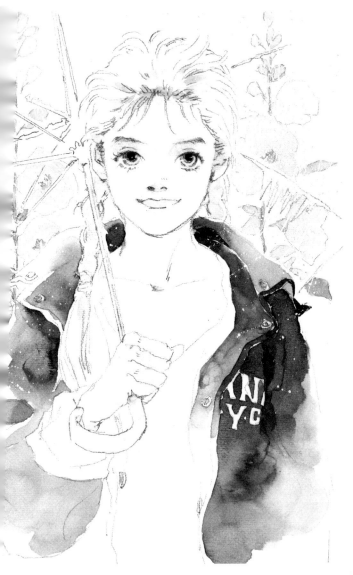

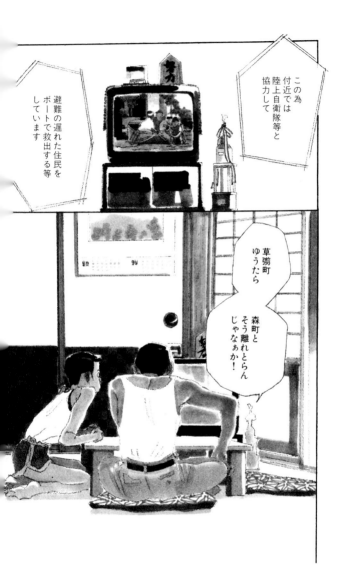

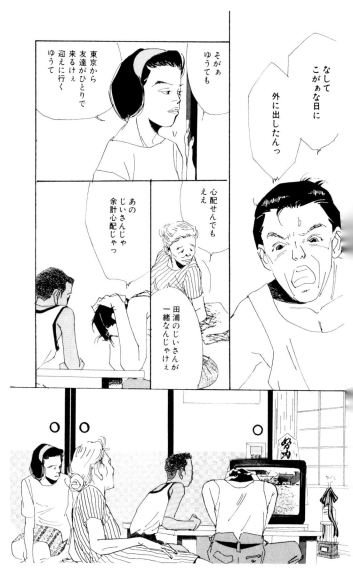

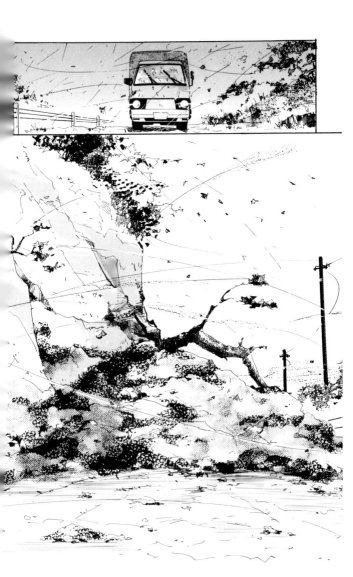

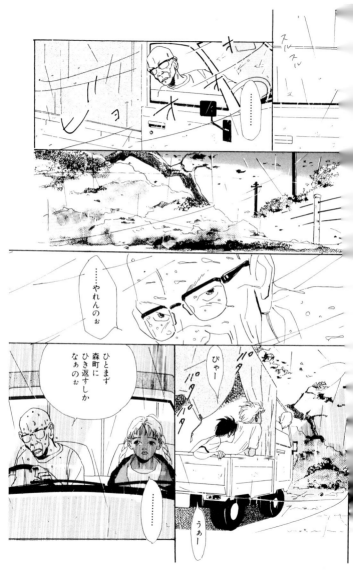

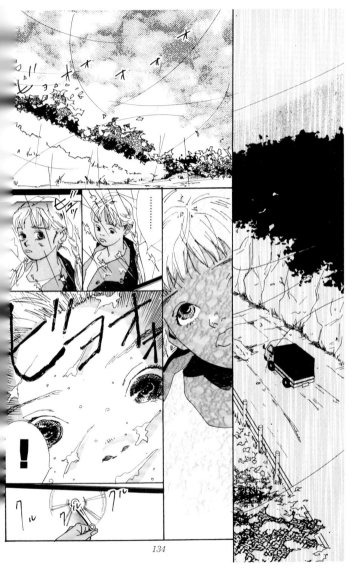

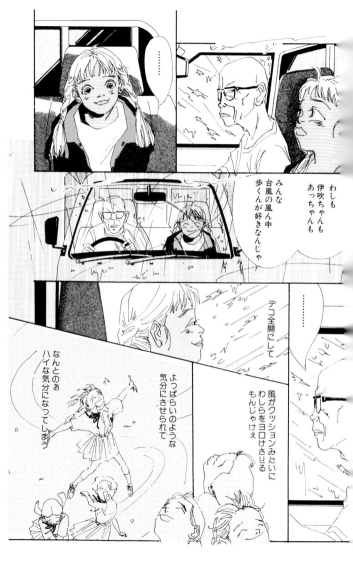

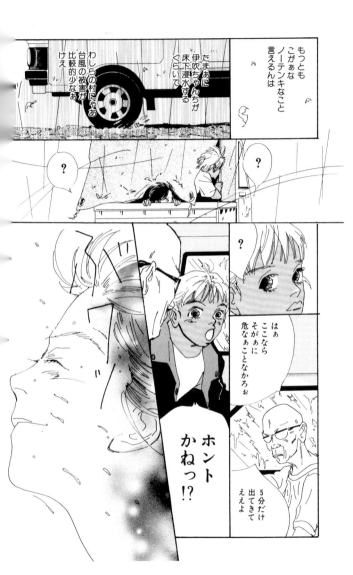

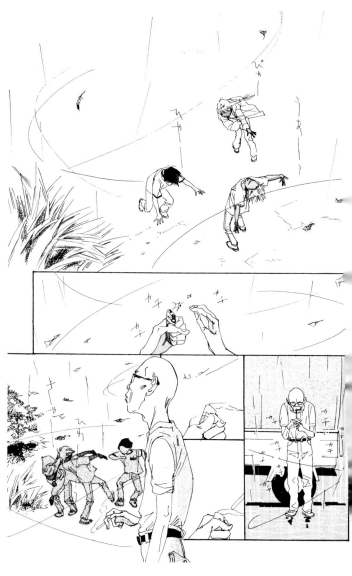

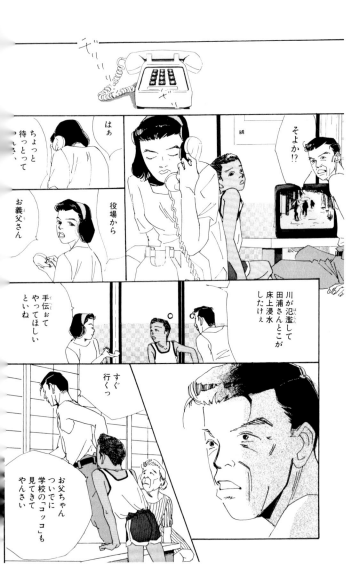

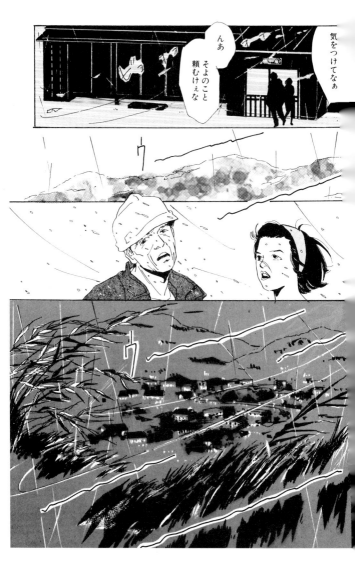

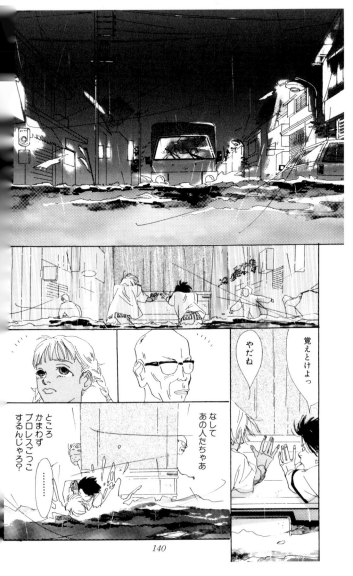

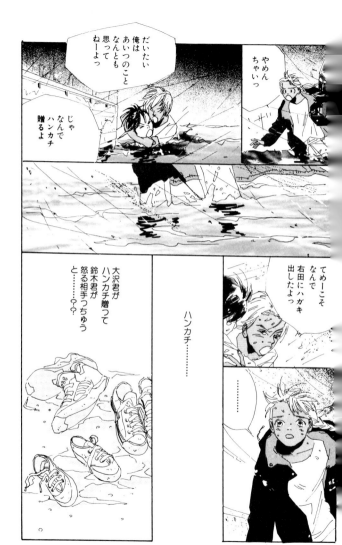

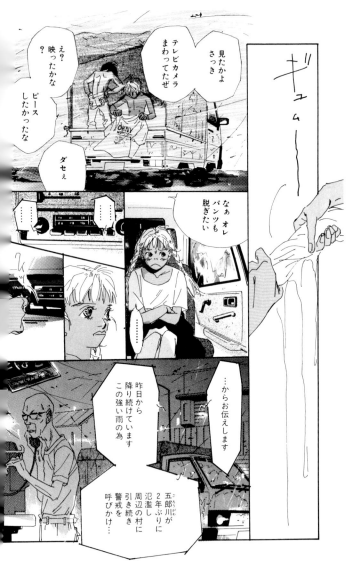

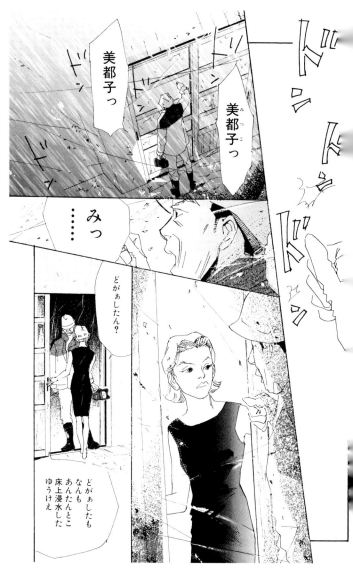

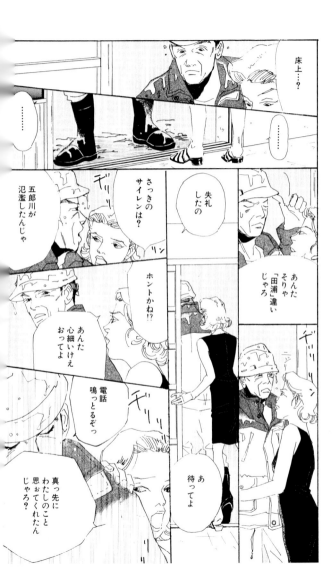

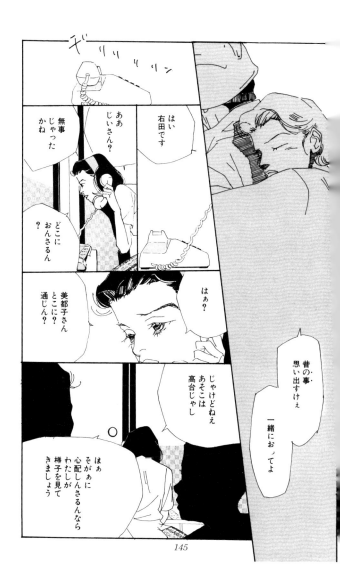

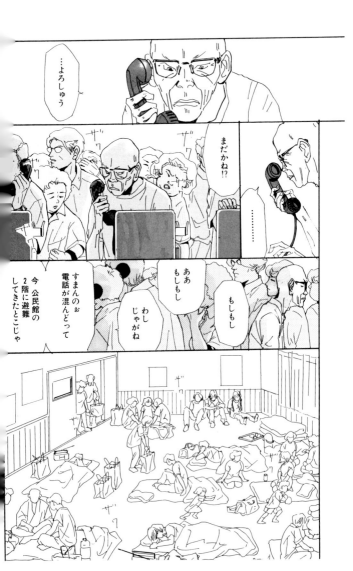

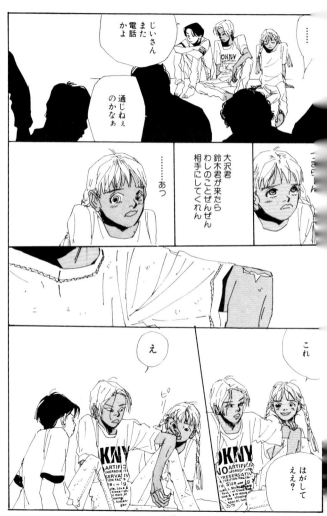

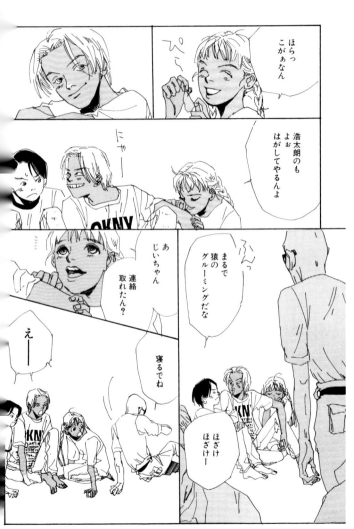

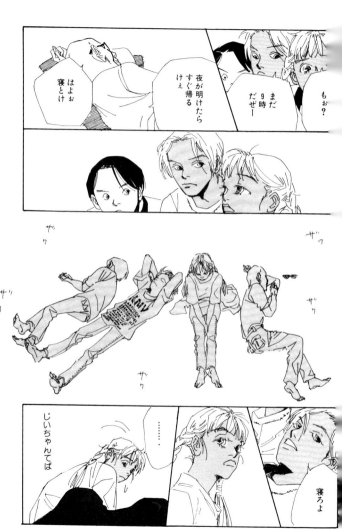

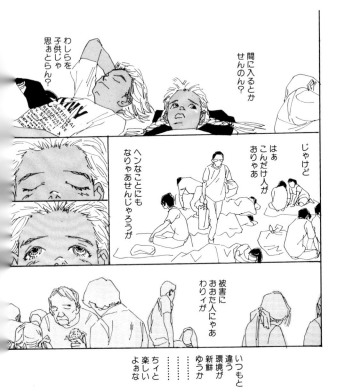

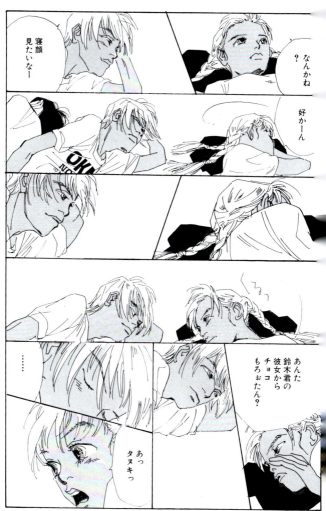

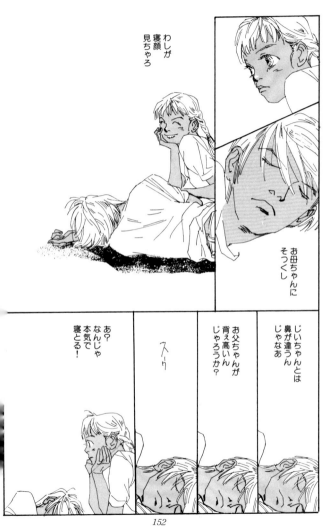

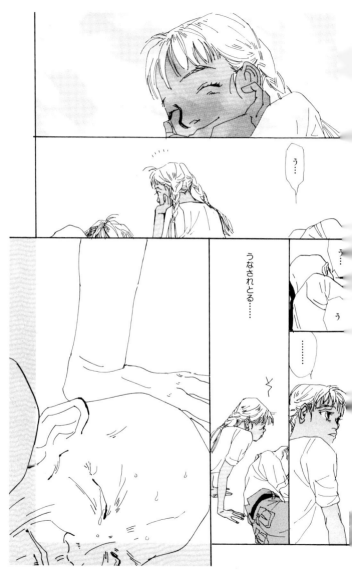

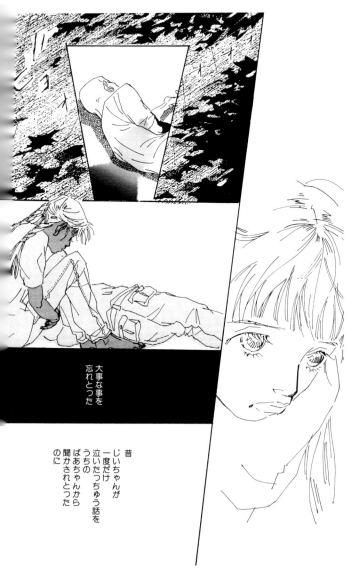

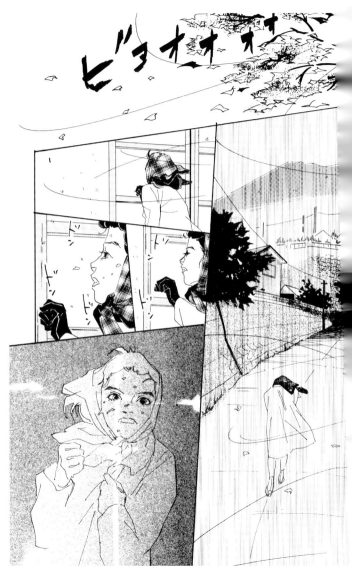

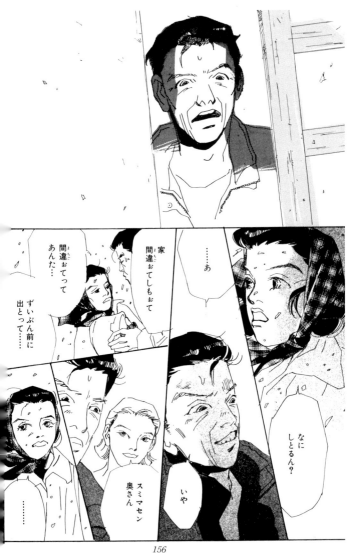

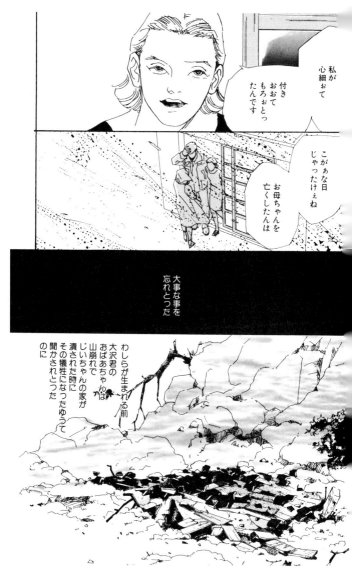

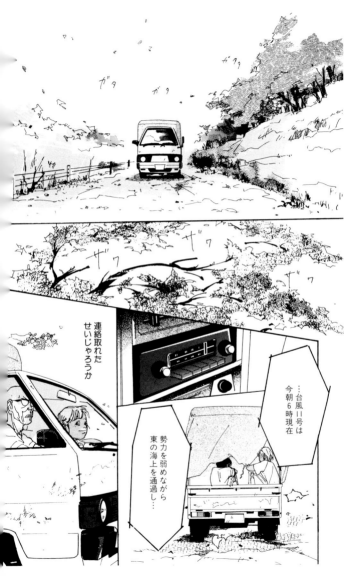

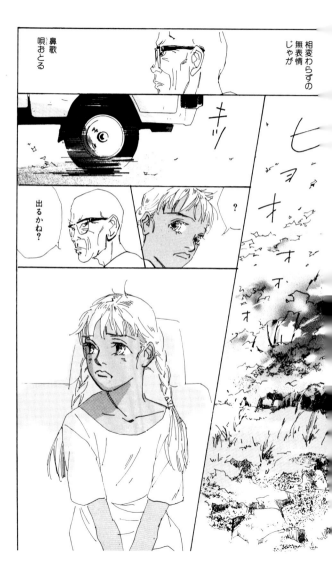

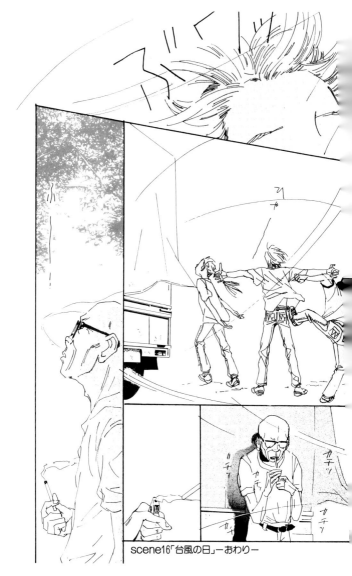

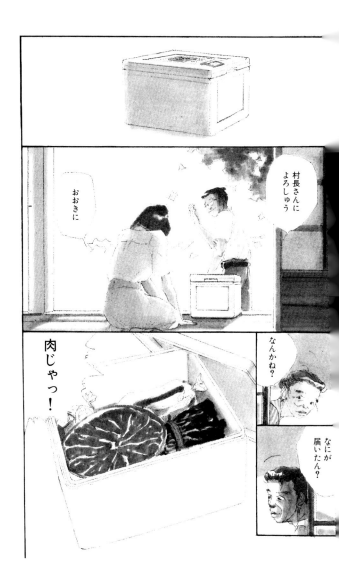

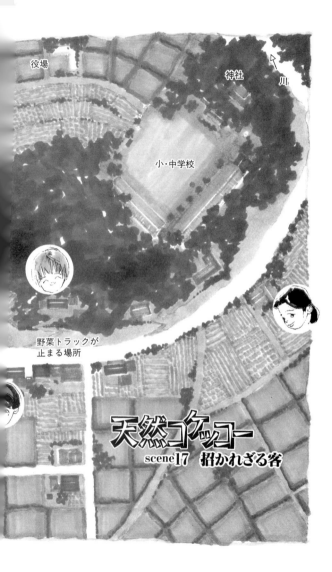

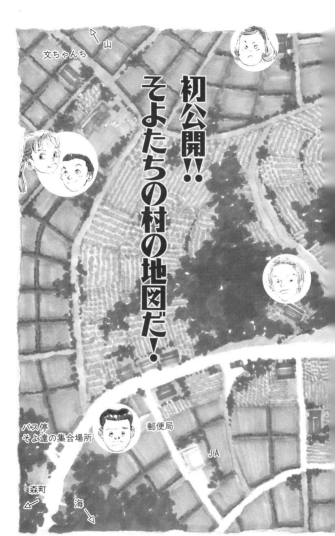

牛しゃぶセットじゃと

しゃぶしゃぶ!?

聞いたことあるっ

ここまでの会話を聞いて右田家はあまり肉を食うたことがなぁと思われるのもしゃくじゃが

実はその通りじゃった

わしらの村は海と川に囲まれとるけえ魚貝類はいつでも新鮮なもんが食えるが

肉屋がなあ

肉が食いたきゃあ森町まで出ることになるけえ

自然と肉を口にする回数も減ってくるゆうことじゃ

鈴木君からしゃぶしゃぶセットもろぉたんじゃが

どがぁしよう

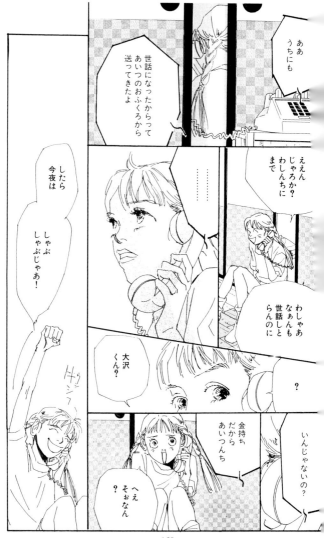

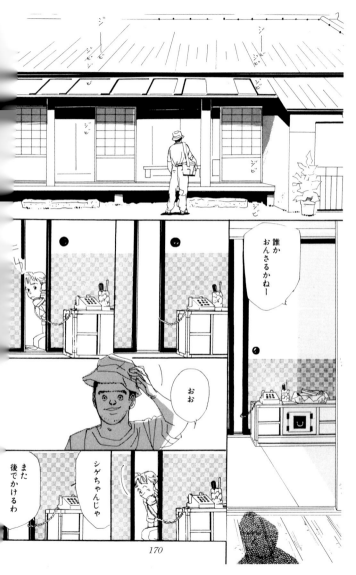

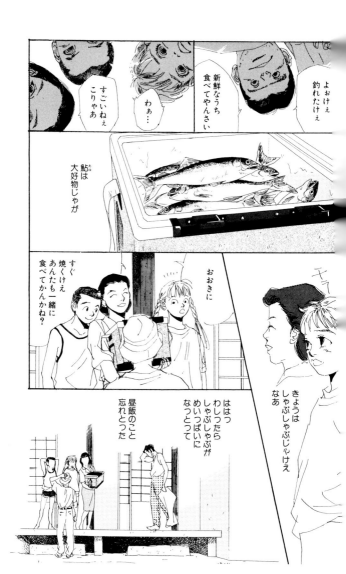

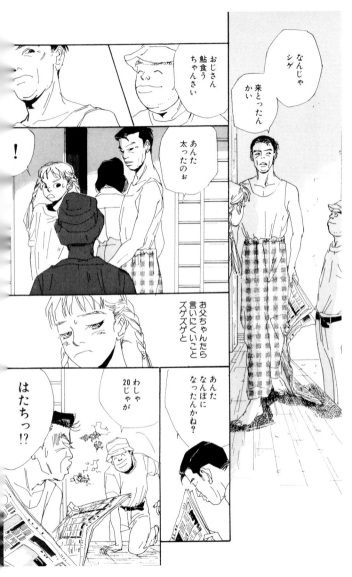

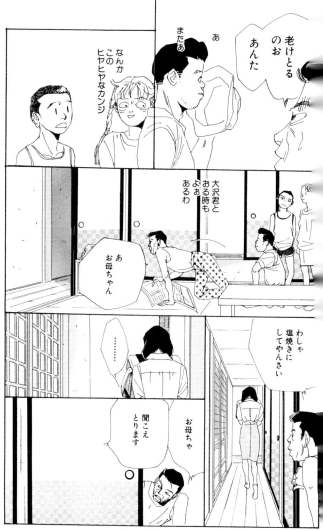

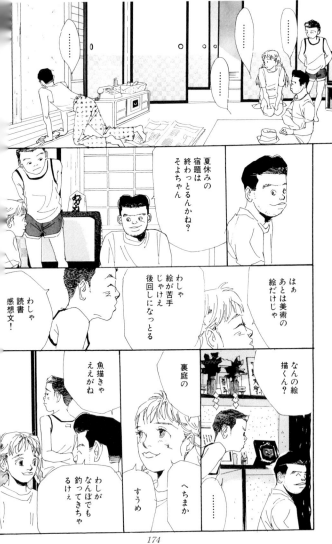

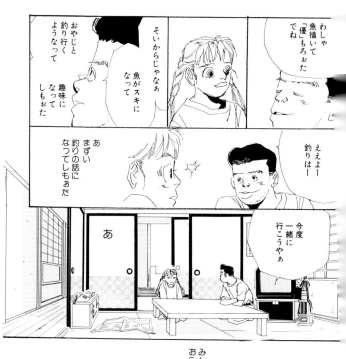
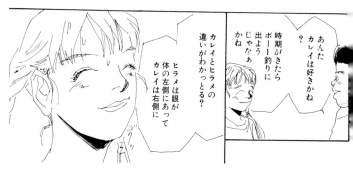

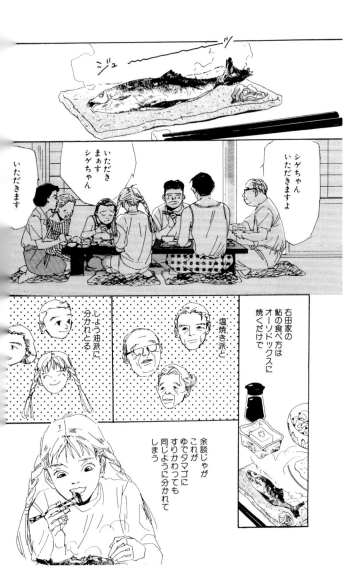

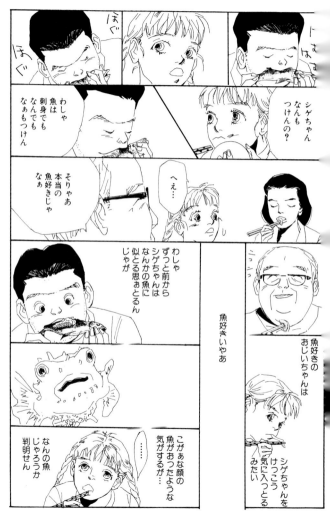

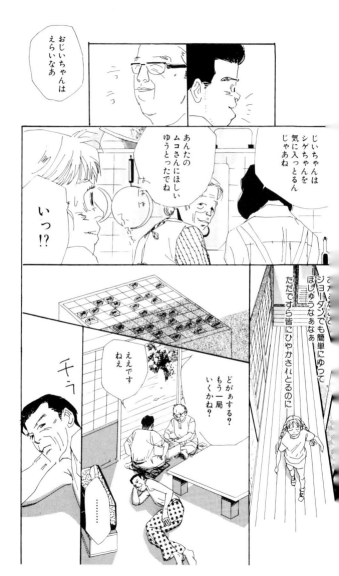

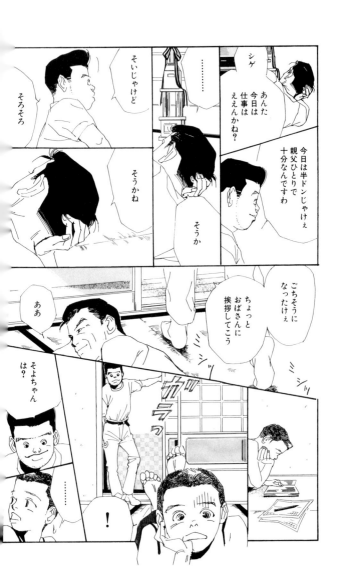

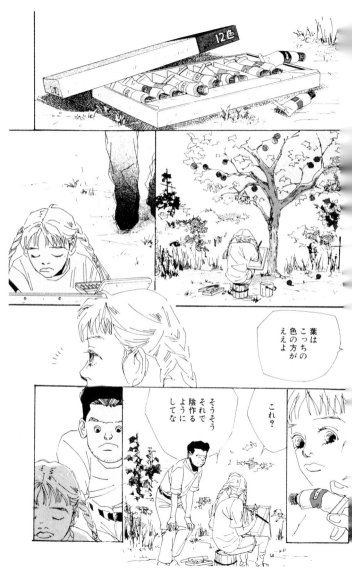

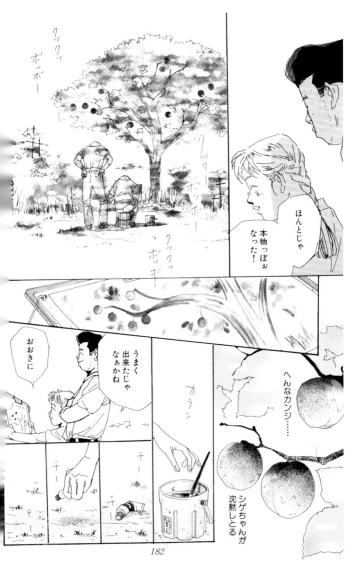

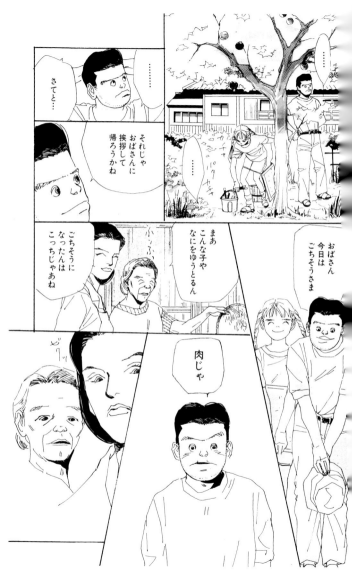

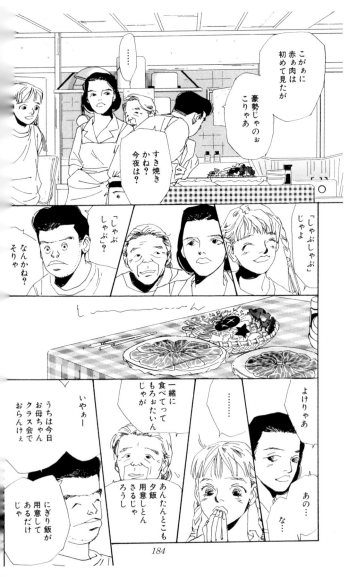

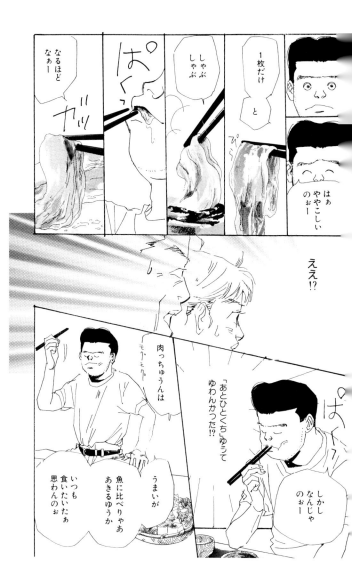

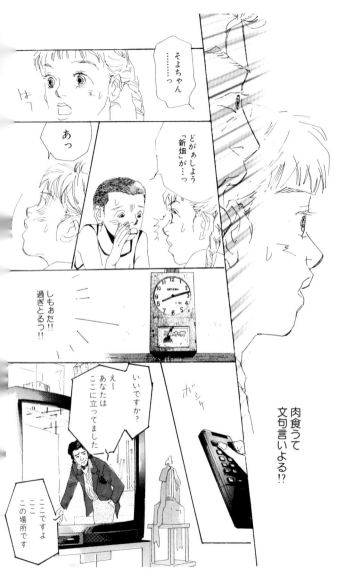

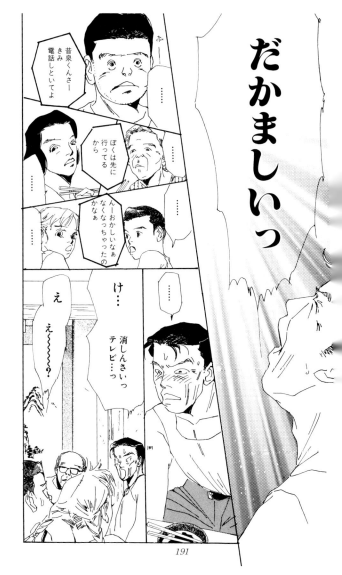

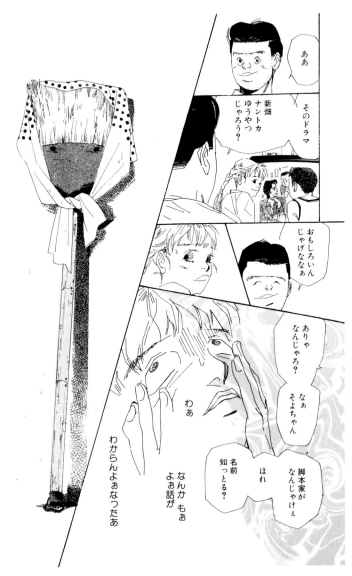

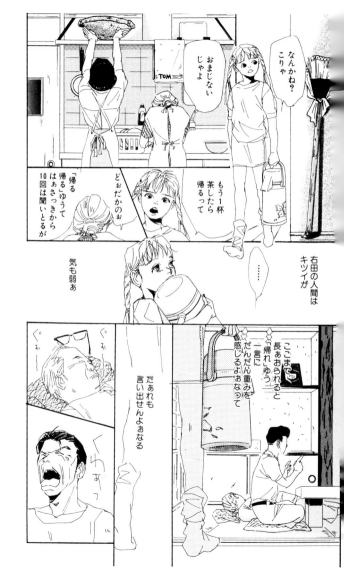

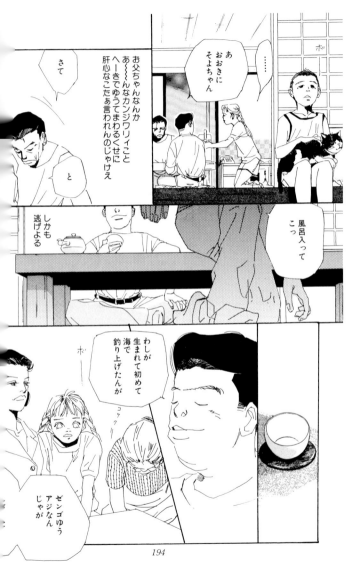

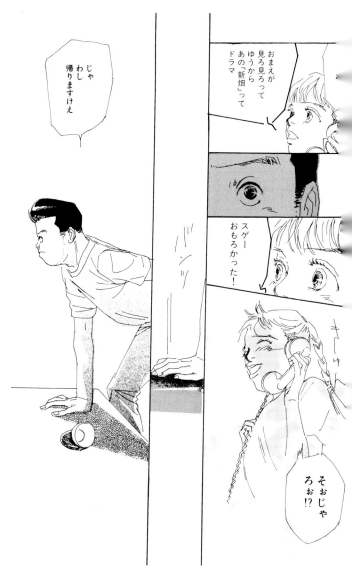

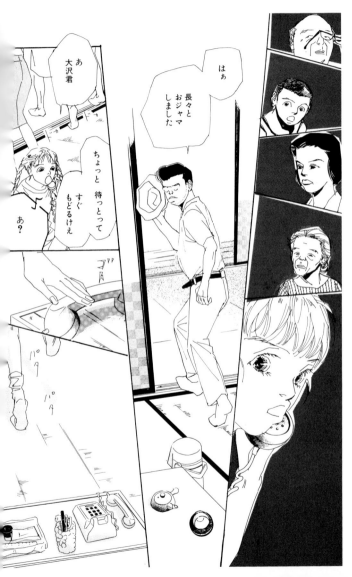

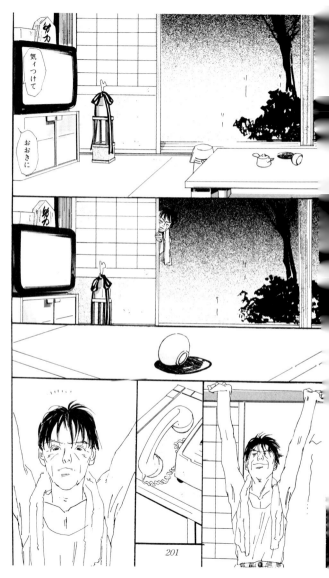

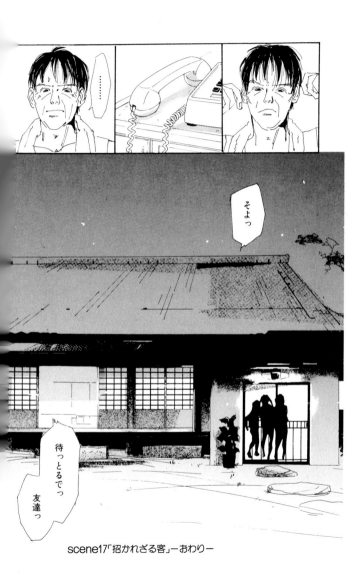

scene17「招かれざる客」−おわり−

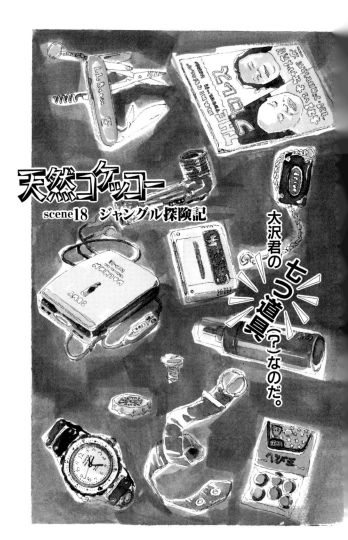

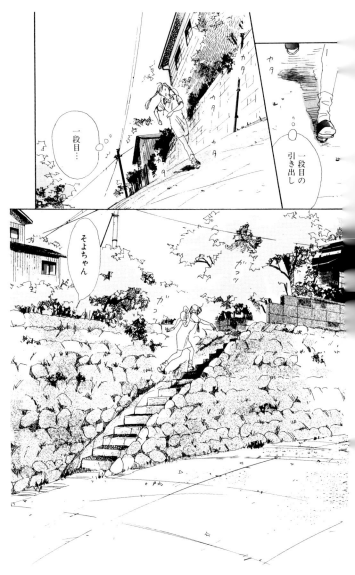

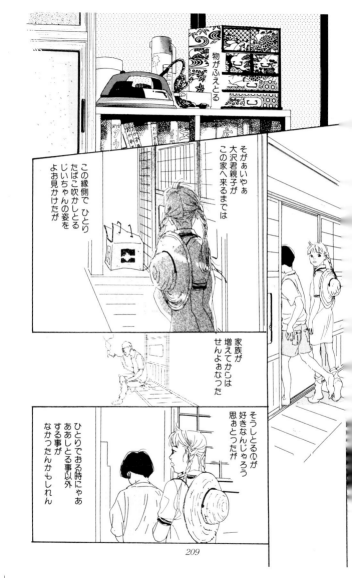

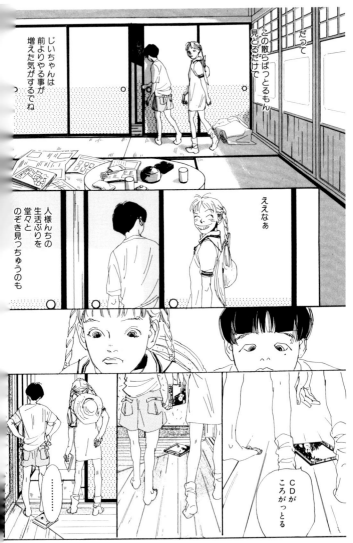

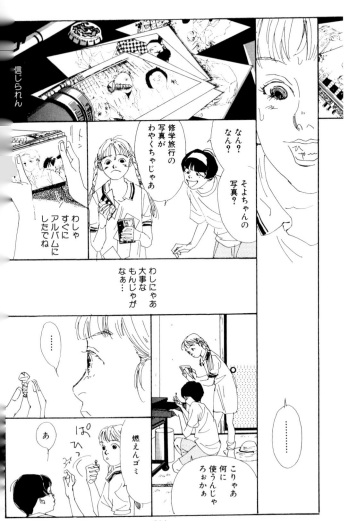

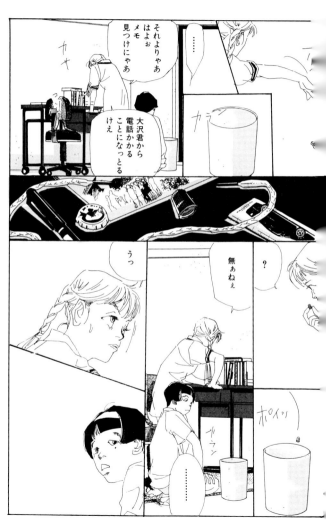

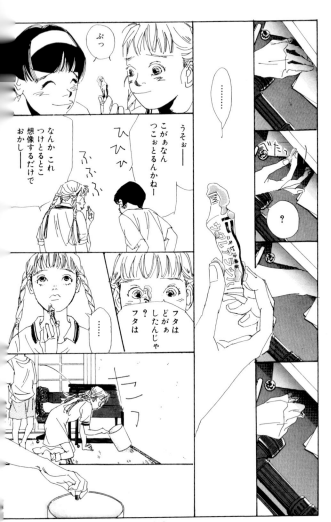

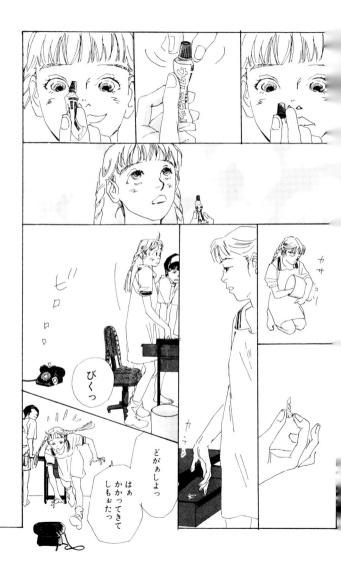

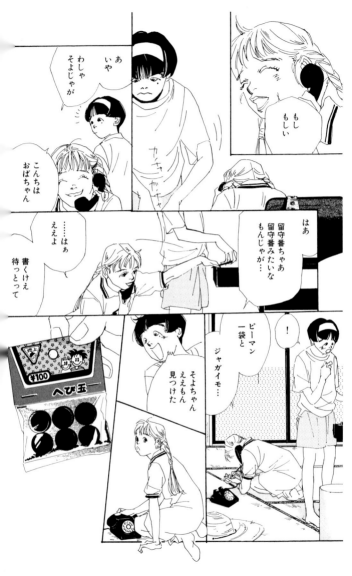

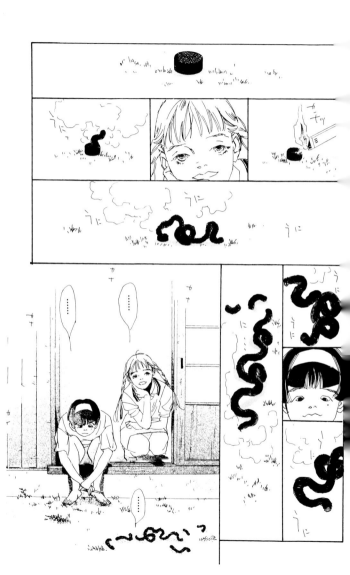

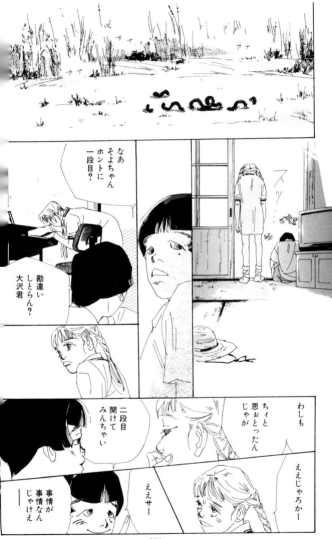

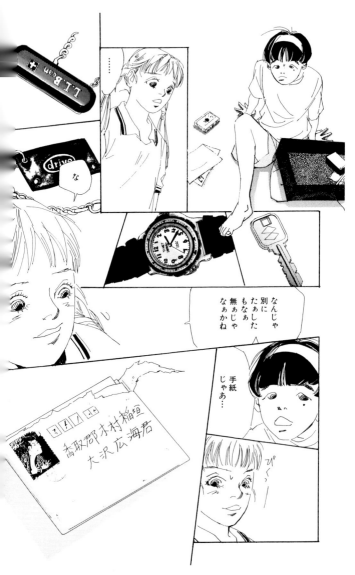

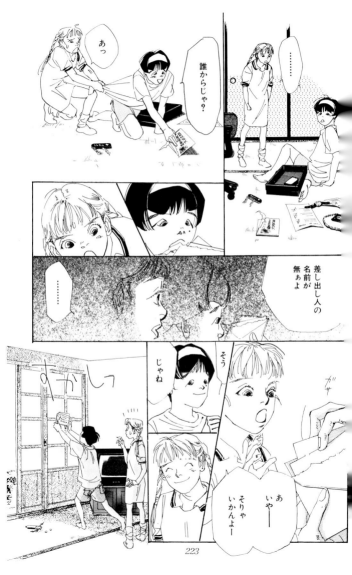

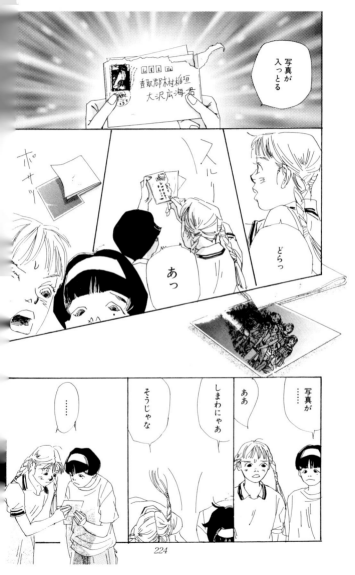

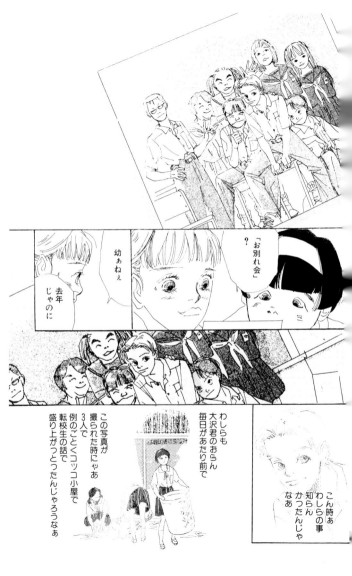

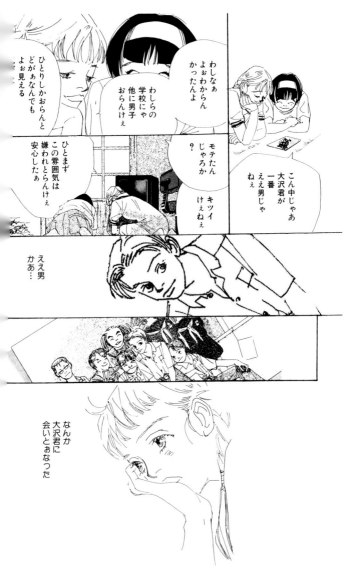

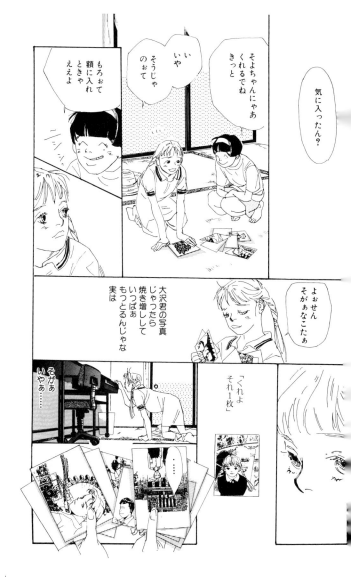

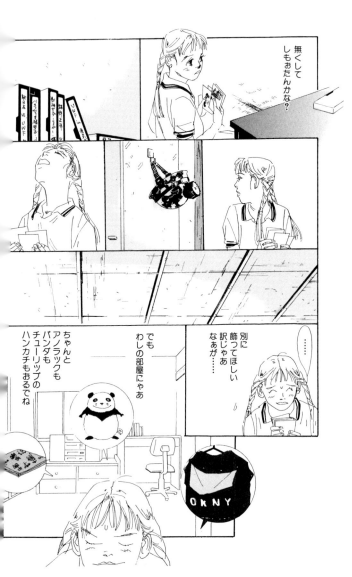

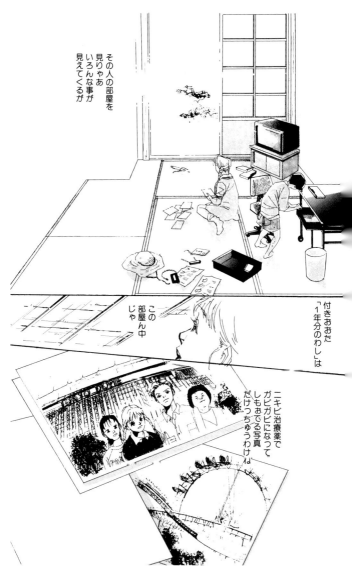

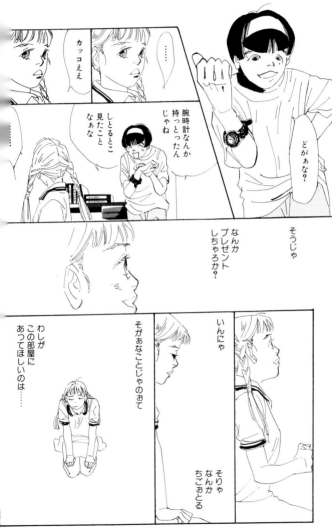

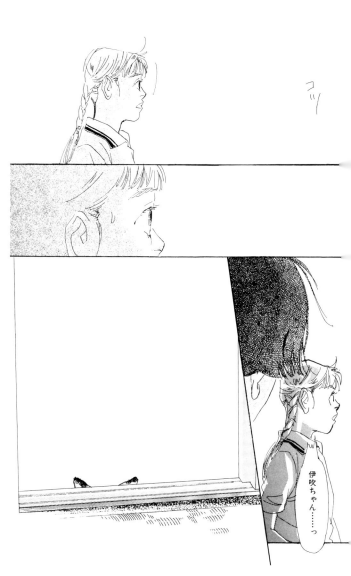

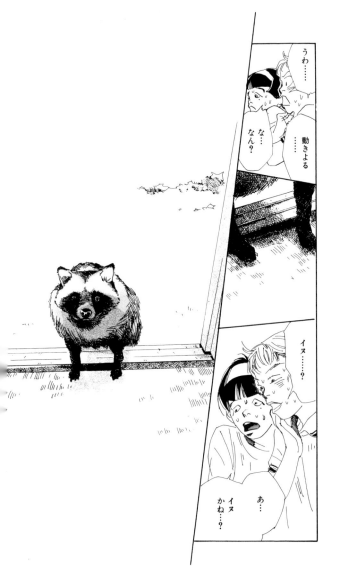

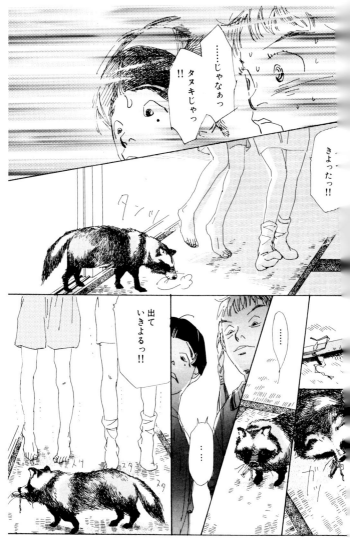

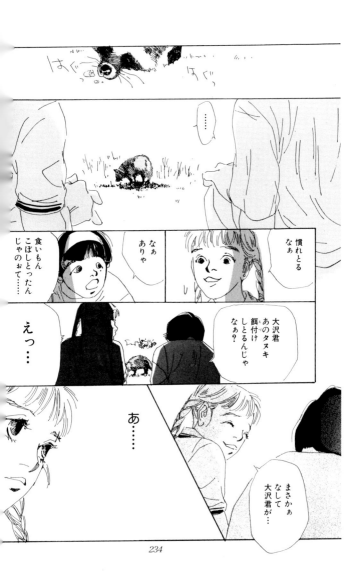

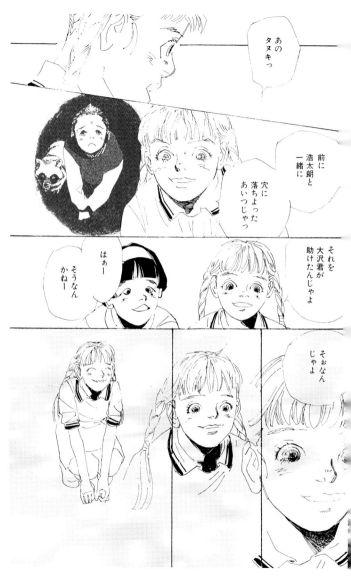

ようやっと
ふたりの共通語を
この部屋で
見つけた気分じゃねぇ

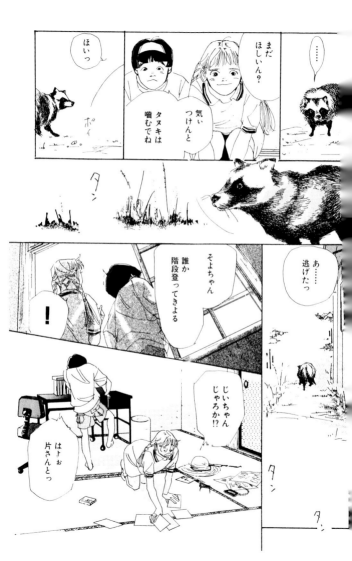

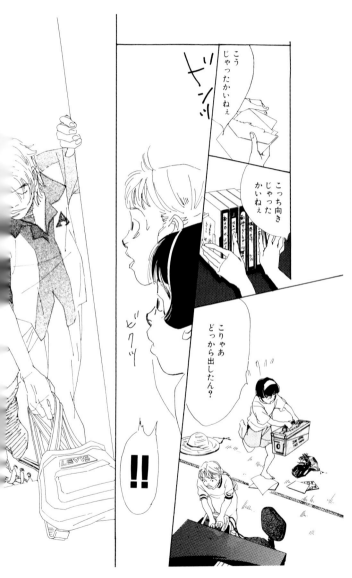

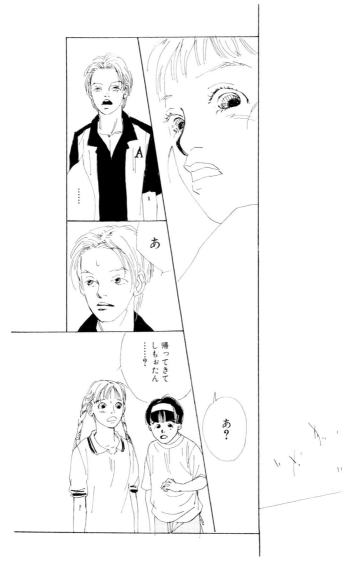

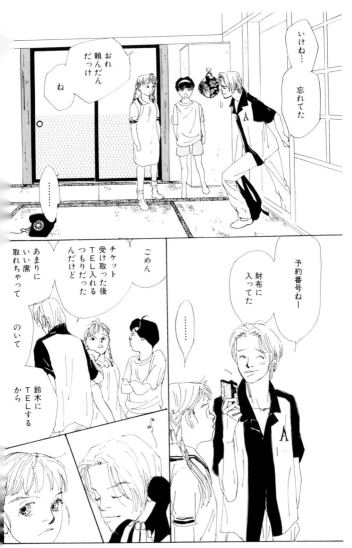

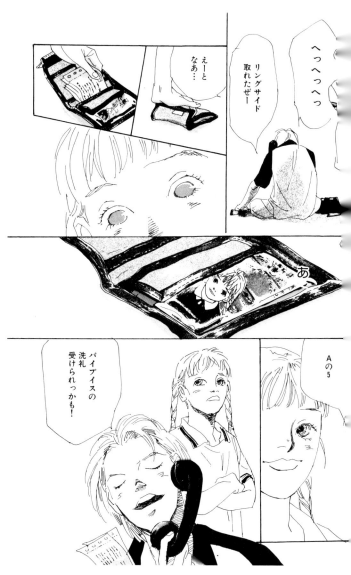

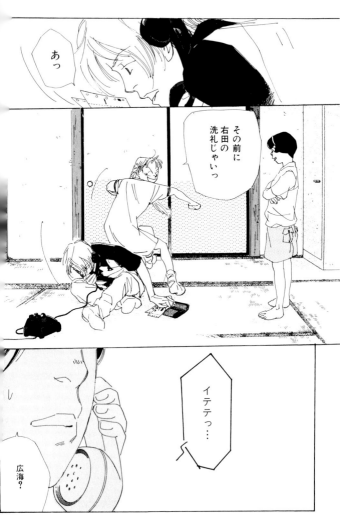
scene18「ジャングル探険記」ーおわりー

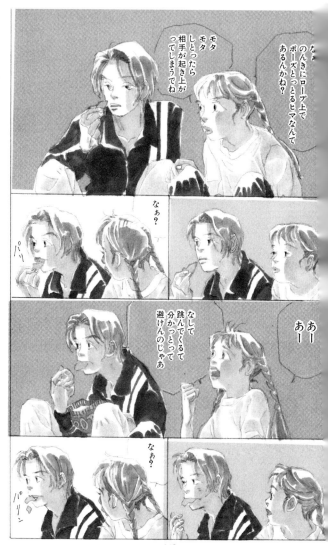

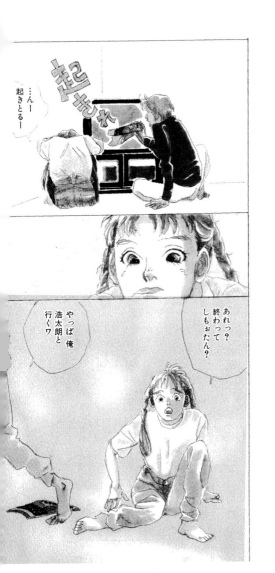

あれ?

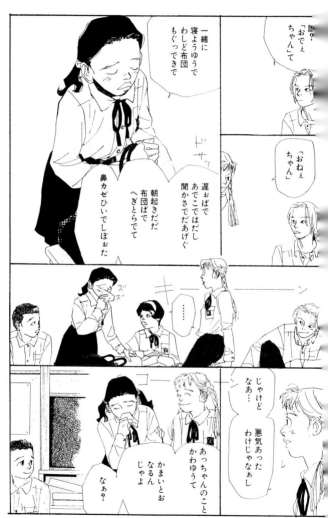

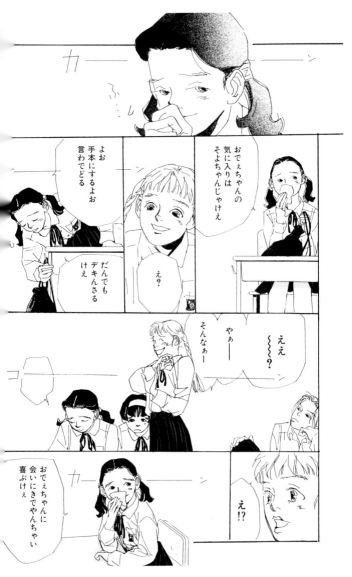

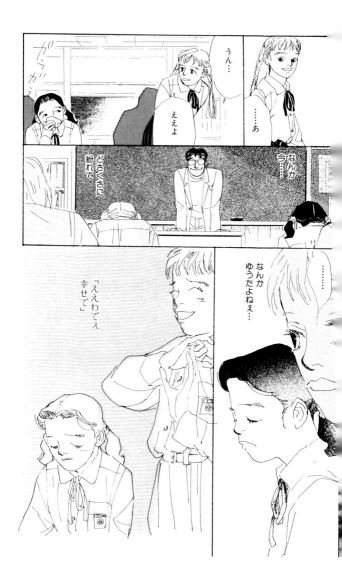

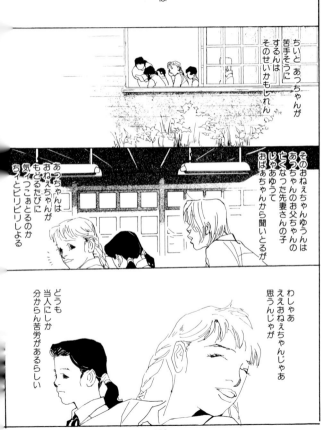

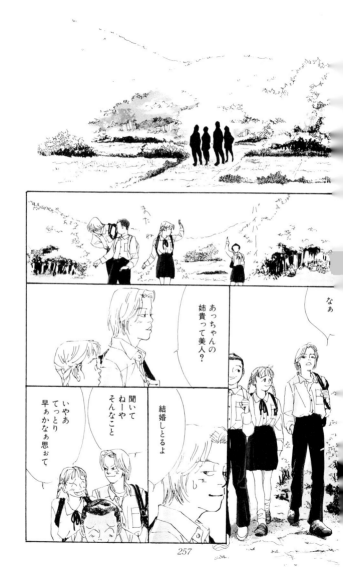

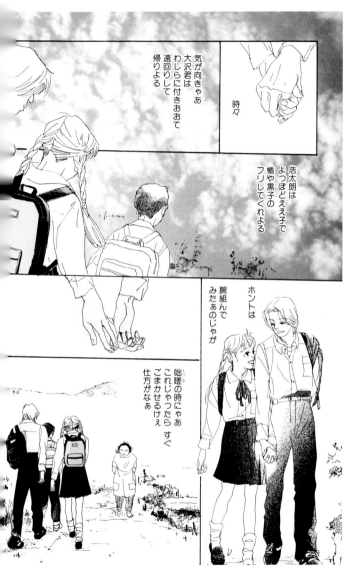

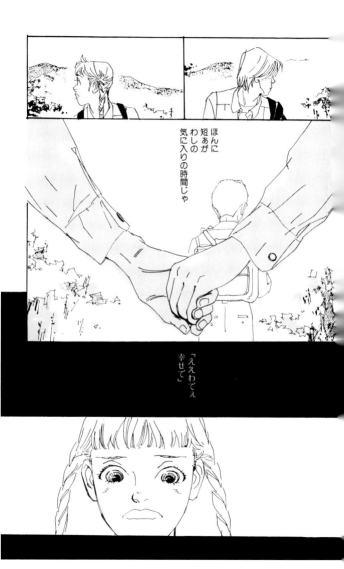

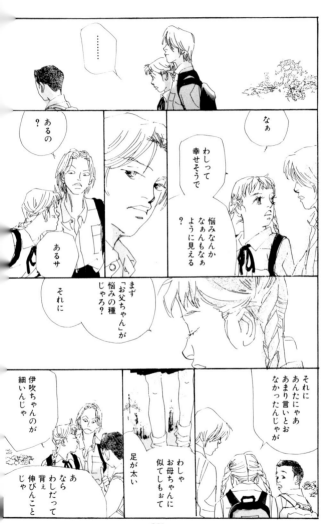

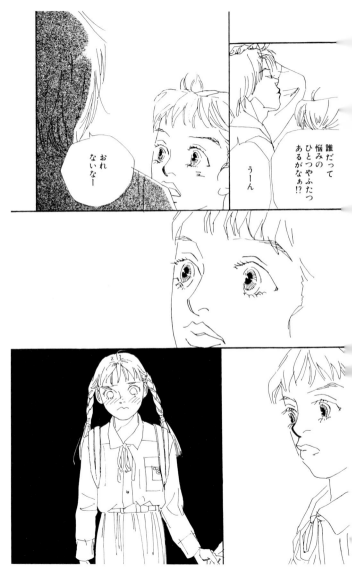

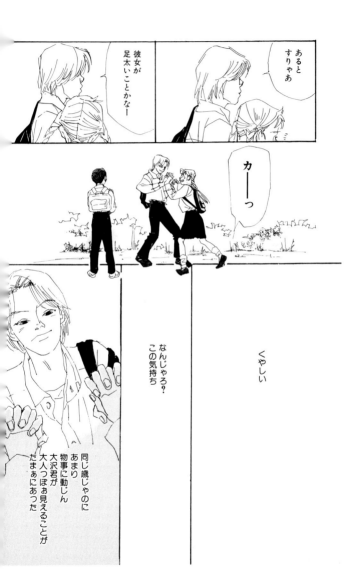

大沢君は
わしらと違おて
シュラバをくぐり抜けとる

もし
自分の片親が
ある日
おらんようなったら
わしゃ
わしや
どがあすりゃええんか
想像もつかんのに

大沢君は
「もし」じゃのおて
本当にそれを
経験してきとるん
じゃけえ

「悩みなあ」ちゅうんは

その分
強ぉなっとるん
じゃろう思う

わしゃあ
その強さに
嫉妬しとる

幸せである事を恥じてしもぉとるくらい

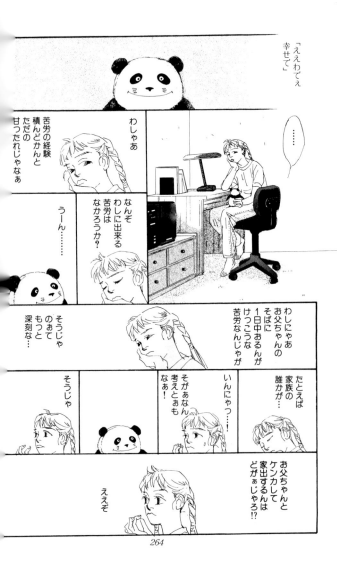

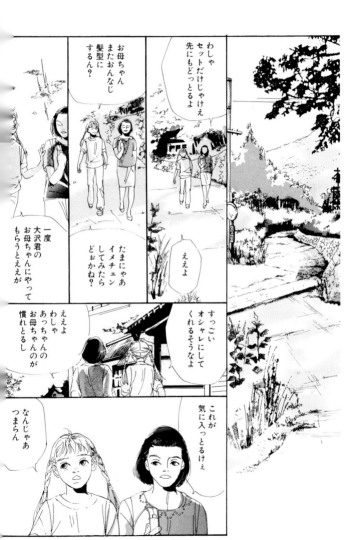

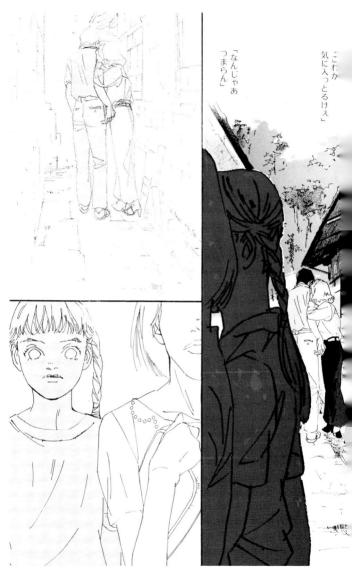

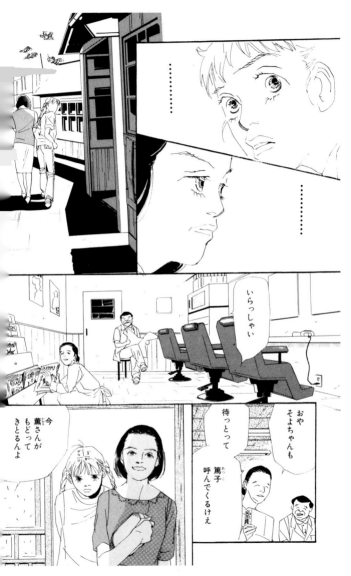

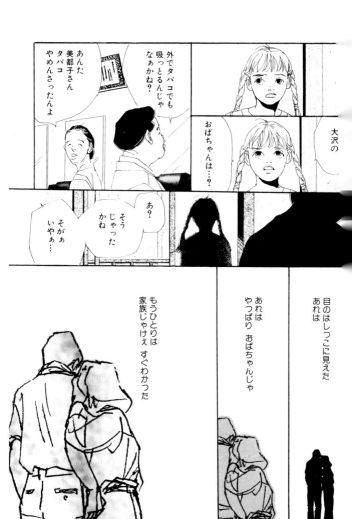

お母ちゃん
だって
見とった

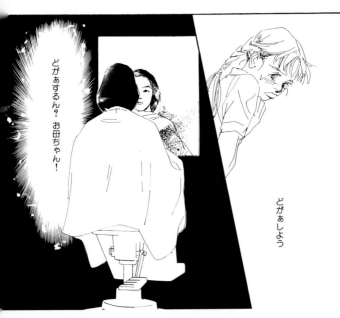

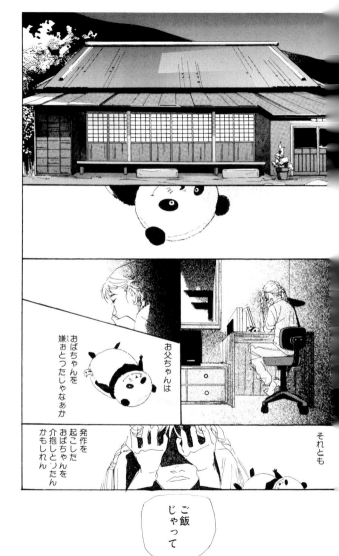

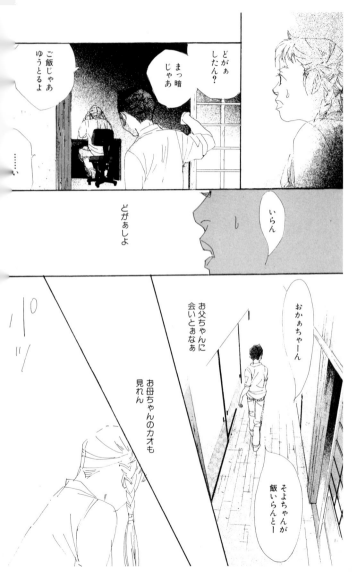

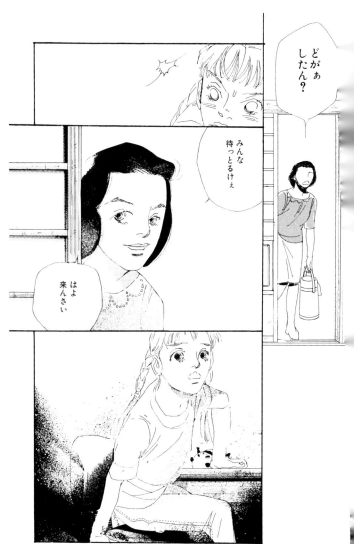

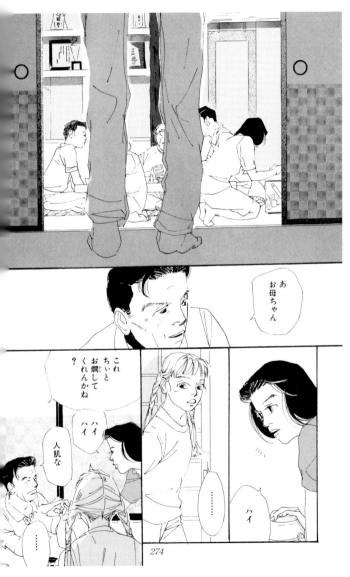

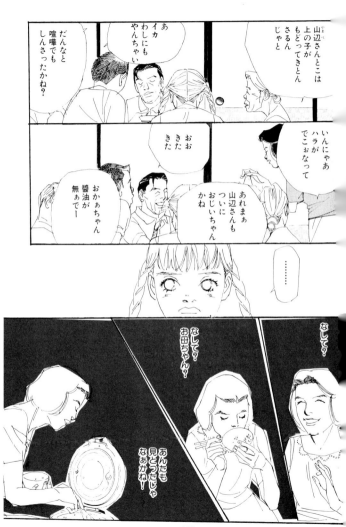

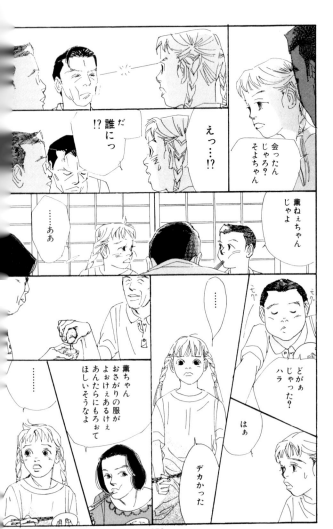

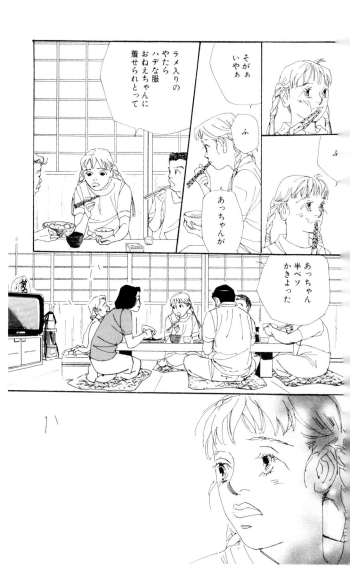

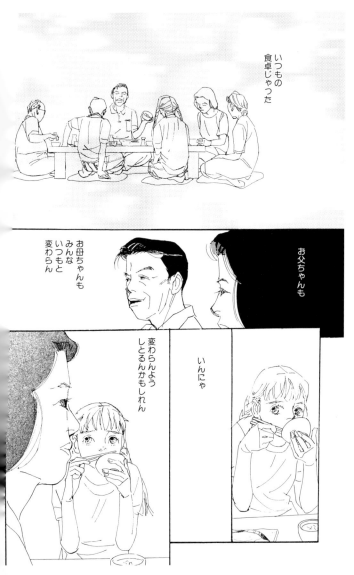

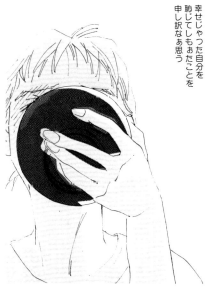

お田ちゃんの笑顔見とったら

わしらが幸せでいられるように

幸せじゃつた自分を恥じてしもおたことを申し訳なぁ思う

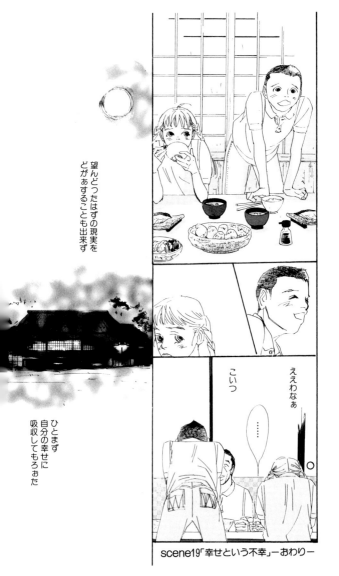

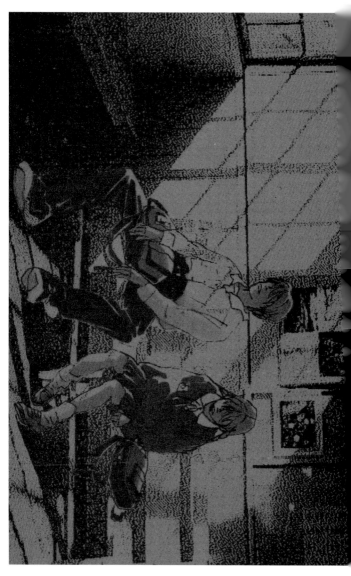

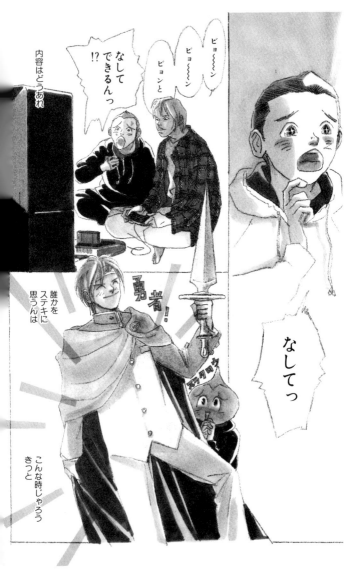

そりゃあ

思い過ごしかも
しれんが

いっぺん
疑おて
しもおたら
なかなか消えん

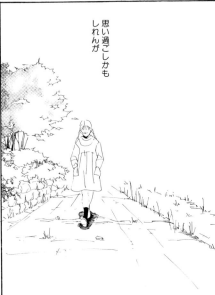

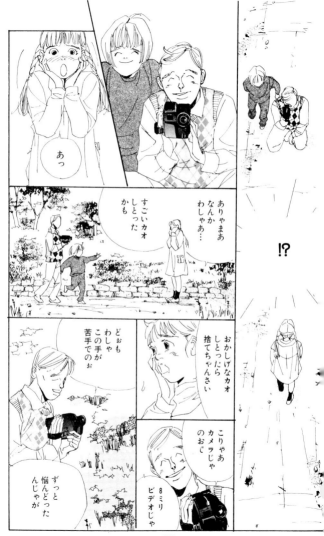

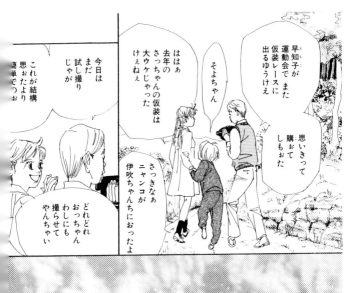

早知子が
また
運動会に
仮装レースに
出るゆうけぇ

思いきって
購おて
しもおた

そよちゃん

ははぁ
去年の
さっちゃんの仮装は
大ウケじゃった
けぇねぇ

さっきなぁ
ニャンコが
伊吹ちゃんちにおったよ

今日は
まだ
試し撮り
じゃが

これが結構
思おたより
簡単でつぉ

どれどれ
おっちゃん
わしにも
撮らせて
やんちゃい

お

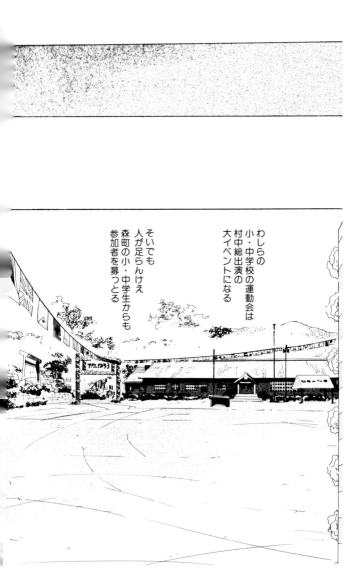

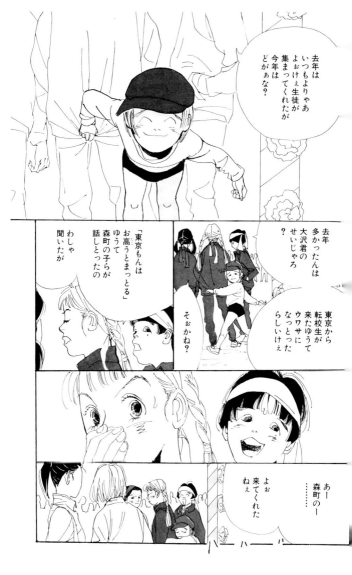

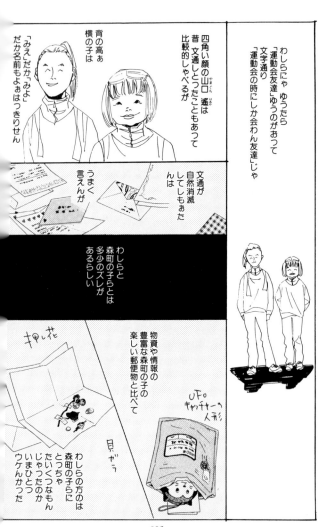

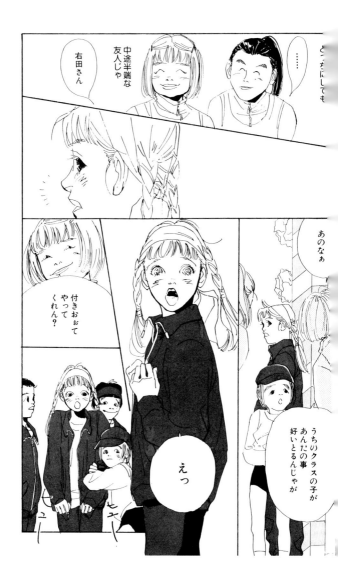

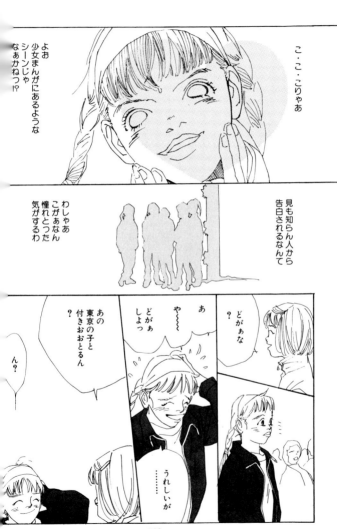

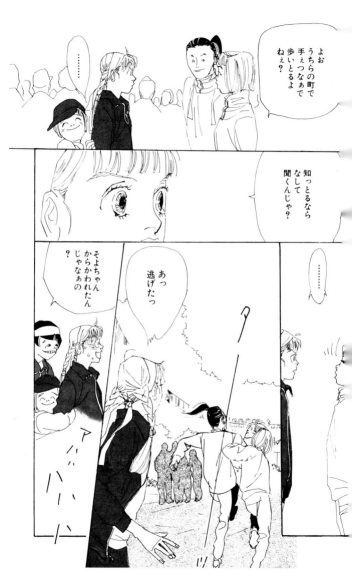

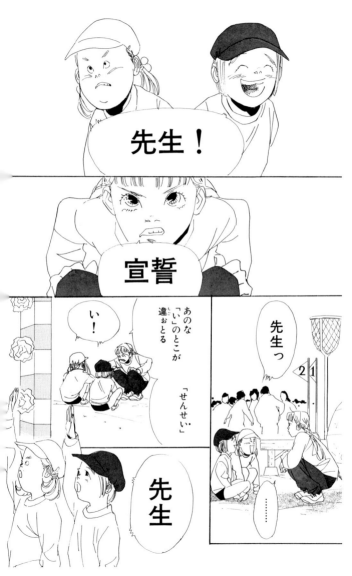

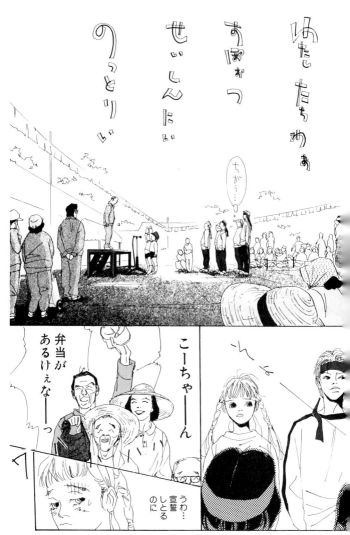

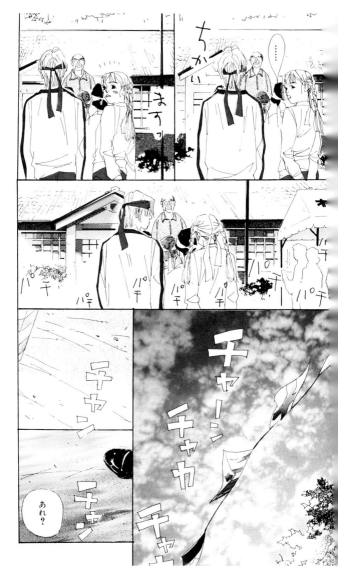

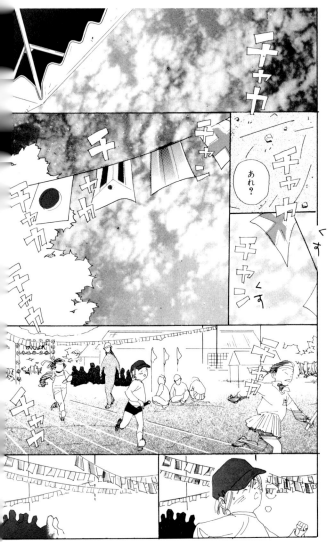

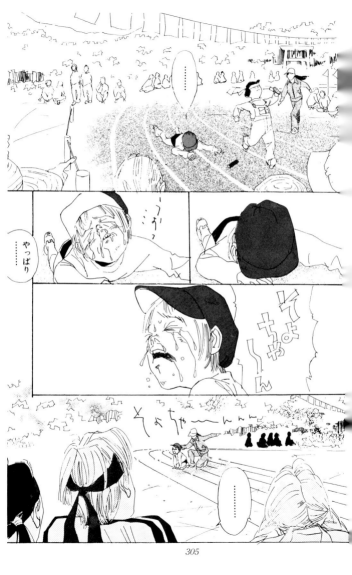

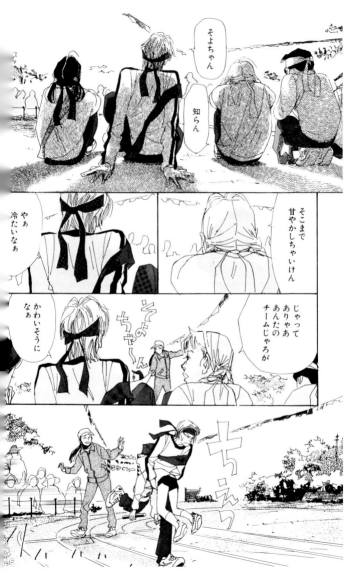

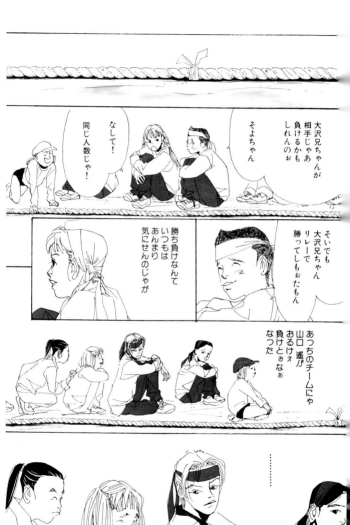

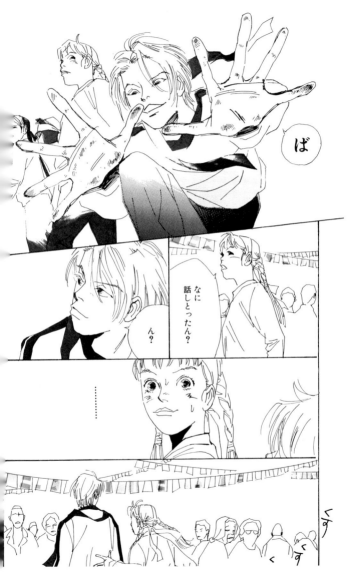

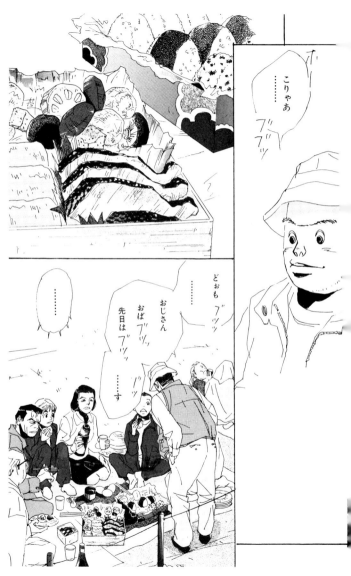

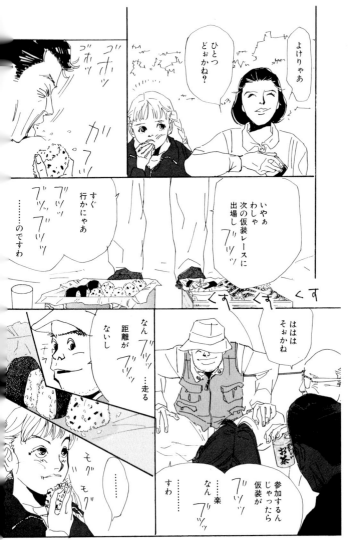

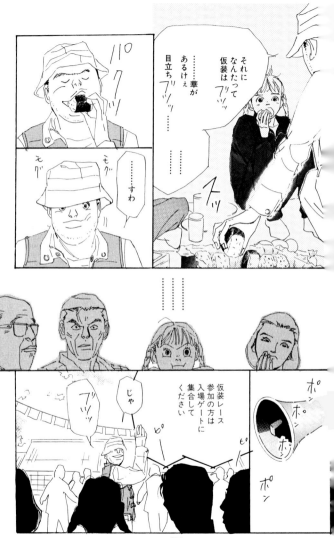

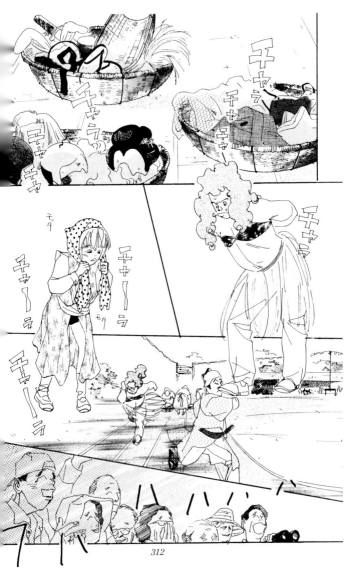

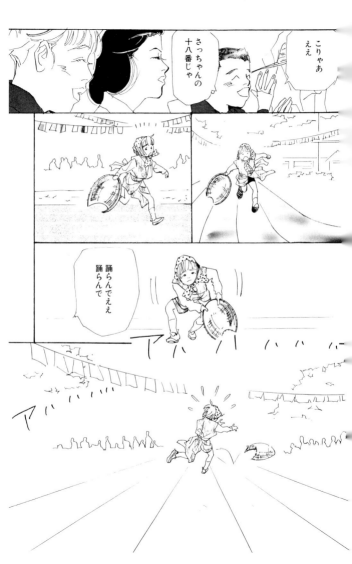

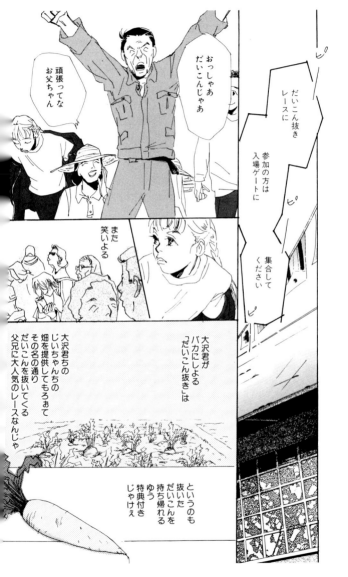

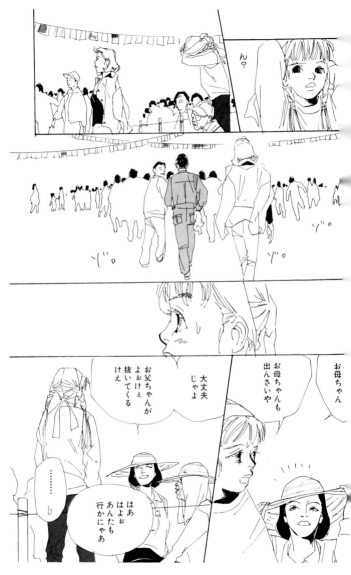

なー
ちょっと
はずれて
茶しようぜー

ありゃ？

どこ行った？

前じゃろか？
後ろじゃろか？

分からんっ
人が多すぎて
見失ぉて
しもぉた！

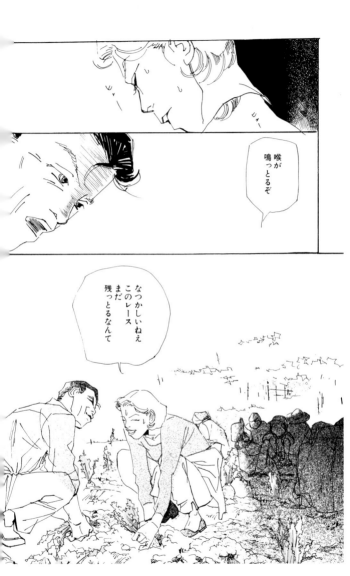

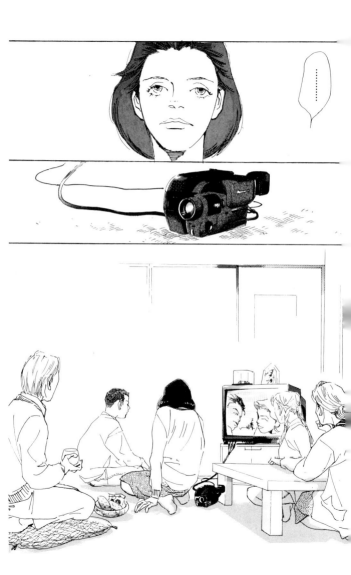

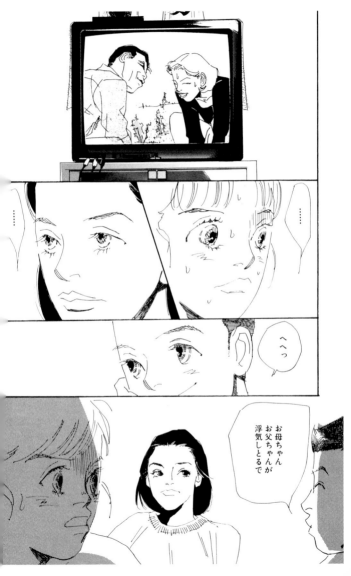

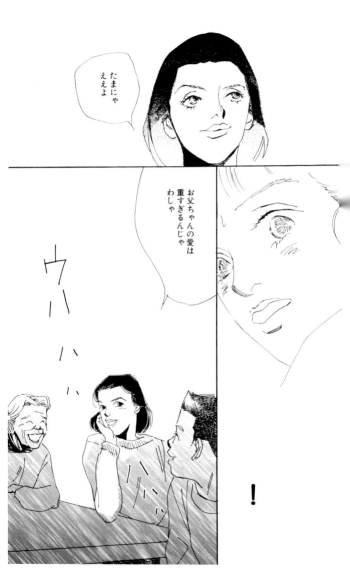

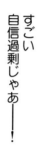

すごい自信過剰じゃあ——！

うわ——…

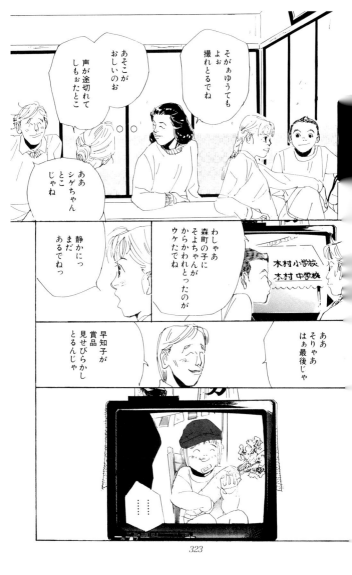

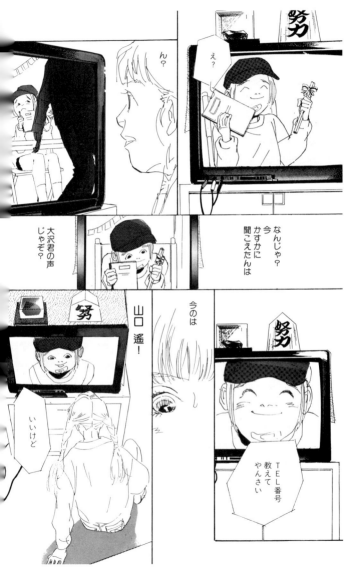

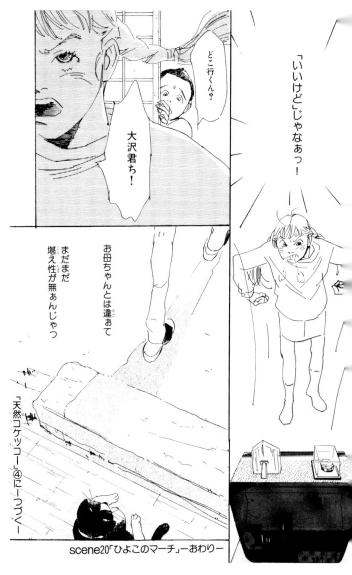

◇初出◇

天然コケッコー scene13〜20…コーラス1995年8月号〜1996年3月号

（収録作品は、1996年2月・7月・12月に、集英社より刊行されました。）

S 集英社文庫（コミック版）

てんねん
天然コケッコー　3

2003年8月13日　第1刷	定価はカバーに表
2018年4月29日　第6刷	示してあります。

著　者　　くらもちふさこ

発行者　　北　畠　輝　幸

発行所　　株式 集　英　社
　　　　　会社
　　　　　東京都千代田区一ツ橋2－5－10
　　　　　〒101－8050
　　　　　　　　　　【編集部】03（3230）6326
　　　　　　電話　【読者係】03（3230）6080
　　　　　　　　　　【販売部】03（3230）6393（書店専用）

印　刷　　大日本印刷株式会社

本書の一部あるいは全部を無断で複写複製することは、法律で認められた場合を除き、著作権
の侵害となります。また、業者など、読者本人以外による本書のデジタル化は、いかなる場合で
も一切認められませんのでご注意下さい。

造本には十分注意しておりますが、乱丁・落丁（本のページ順序の間違いや抜け落ち）の場合は
お取り替え致します。購入された書店名を明記して小社読者係宛にお送り下さい。送料は小社
負担でお取り替え致します。但し、古書店で購入したものについてはお取り替え出来ません。

© F.Kuramochi　2003　　　　　　　　　　　Printed in Japan
　　　　　　　　　　　　　　　　　　ISBN4-08-618106-1 C0179